FOYERS
ET
COULISSES

HISTOIRE ANECDOTIQUE
DE TOUS LES THÉATRES DE PARIS

OPÉRA

TOME II

AVEC PHOTOGRAPHIES

PARIS
TRESSE, ÉDITEUR
GALERIE DE CHARTRES, 10 ET 11
PALAIS-ROYAL

MDCCCLXXV
Tous droits réservés.

EN VENTE:

L'ANNÉE THÉATRALE 1874-1875

PREMIÈRE ANNÉE

NOUVELLES DE CHAQUE JOUR, COMPTES RENDUS, RACONTARS, ETC.

Par Georges DUVAL

Un Volume in-18 de 400 Pages

Prix : 3 fr. 50

DEUXIÈME ÉDITION

DESCLÉE

BIOGRAPHIE ET SOUVENIRS

PAR E. DE MOLÈNES

1 vol. in-18, orné d'un Portrait à l'eau-forte

Prix : 3 fr. 50

Paris. — Imp. Richard-Berthier, 18-19, pass. de l'Opéra,

PHOTOGRAPHIE CH. REUTLINGER
21, Boulevard Montmartre, 21

Tresse, éditeur. Paris,

PATTI

FOYERS
ET
COULISSES

HISTOIRE ANECDOTIQUE DES THÉATRES DE PARIS

OPÉRA

TOME DEUXIÈME

—

1 franc 50

AVEC PHOTOGRAPHIES

PARIS
TRESSE, ÉDITEUR
10 ET 11, GALERIE DE CHARTRES

Palais-Royal

—

1875

Tous droits réservés

OPÉRA

DIRECTION DE BERTON ET DE TRIAL

(1767-1769)

Au mois de décembre 1766, Rebel et Francœur annoncèrent leur intention de renoncer à leur privilége, et il fallut leur trouver des successeurs. Ils avaient très-habilement géré les affaires de l'Académie de Musique et ils emportaient les regrets de tout le monde.

« Le public, dit Bachaumont, voit à regret la retraite de ces deux directeurs ; ils seront remplacés difficilement et l'on ne peut leur refuser la justice que ce spectacle n'a jamais été mieux régi que sous leur administration. »

Le départ de Rebel et Francœur donna momentanément lieu au projet de constituer l'Opéra, comme l'était la Comédie

française, c'est-à-dire en une société qui partagerait elle-même ses bénéfices ou ses pertes et administrerait à ses risques et périls ses propres affaires.

Les acteurs de l'Opéra, qui étaient les plus intéressés à la réalisation de ce projet, publièrent à Rouen, et malgré la défense du ministre, un mémoire à ce sujet, qui porte le titre suivant :

Prospectus de l'établissement de l'Opéra tel qu'il doit être pour la satisfaction publique, la gloire de ce spectacle et le bien des acteurs qui le composent.

Ce curieux mémoire demandait d'abord que la direction de la société à établir fût confiée à Trial et Le Breton (1).

La société se serait composée de vingt-quatre sujets admis, selon leur mérite, à un partage, plus ou moins élevé des bénéfices à intervenir. Les autres sujets du théâtre seraient pensionnaires et reçus dans la société au fur et à mesure des vacances et également d'après leur ordre de mérite.

Le mémoire conclut à l'adoption du projet, attendu que d'après le tableau des recettes et dépenses régulières du théâtre, il peut et doit se suffire et même réaliser des bénéfices.

(1) C'est ainsi qu'on défigurait alors le nom du compositeur Berton.

Voici ce double tableau, curieux à plus d'un titre :

Recettes :

Loges à l'année.	120,000 livres.
Redevance de la comédie italienne. ,	30,000
Bals (frais prélevés).	40,000
Concert spirituel (Redevance).	8.000
Café, boutiques louées.	4,000
Recette annuelle pouvant monter à.	350,000
Total. . . .	552,000 livres.

Dépenses :

Pensions aux sujets retirés. .	70,000 livres
Retraite à Rebel et Francœur.	17,000
Recette de la Ville.	20,000
1/4 des pauvres (abonnement).	80,000
Frais de cinq opéras montés par an.	100,000
Frais journaliers de garde et illuminations.	40,000
Appointements de tous les artistes.	144,000
	471,000 livres.

Excédant possible des recettes sur les dépenses. 81,000 livres

Le mémoire des artistes de l'Opéra n'eut pas le succès qu'ils en espéraient et le conseil du Roi jugea à propos de l'écarter. On leur donna satisfaction cependant

sur un seul point de leurs prétentions, en leur accordant Trial et Berton pour directeurs. Ces deux artistes distingués furent, en effet, officiellement nommés par lettre de cachet en date du 6 février 1767.

Pendant les deux ans et demi que dura leur direction, l'Opéra représenta les six ouvrages suivants :

18 août 1767. — Spectacle composé de fragments des *Amours des dieux* et des *Eléments*.

Louis Joseph Francœur, neveu de François Francœur, remplace Berton comme chef d'orchestre de l'Opéra.

11 octobre 1767. — Nouveau spectacle composé de :
1° *Théonis* de Poinsinet, musique de Berton, Trial et Grenier (1).
2° *Amphion* de Thomas, musique de La Borde (2).

« A en juger par l'accueil que ces ouvrages ont reçu du public, dit Bachaumont, on en aurait peu d'opinion et les poëmes ne sont pas fait pour prêter à la musique. On a cherché à les étayer par

(1) Harpiste distingué.
(2) Jean Benjamin de la Borde, premier valet de chambre de Louis XV. Il est mort sur l'échafaud en 1794, à 60 ans.

des ballets agréables qui ont aussi manqué leur but. En général, à cette première représentation on a été fort mécontent. »

24 novembre 1767. — *Ernelinde princesse de Norwége*, opéra en trois actes de Poinsinet (1), musique de Danican Philidor (2).

Legros, Larrivée et Duplant chantèrent les principaux rôles.

Le ballet était dansé par Vestris, Gardel (3), Lany, Dauberval et M^mes Guimard, Heinel (4), Peslin, Allard et Pitrot.

(1) D'après un livret italien intitulé *Ricimero* et déjà mis en musique par Pergolèse et Jomelli.

(2) C'est son premier ouvrage à l'Opéra. Il est mort à Londres en 1796 à 69 ans.

(3) Il y a eu deux frères Gardel, tous deux célèbres dans la danse à l'Opéra. L'aîné, Maximilien, après d'heureux débuts devint maître de ballets à l'Opéra en 1769. Le second, Pierre Gabriel, était à la fois compositeur et danseur. Il jouait en outre très-bien du violon. Il a débuté en 1773 et il est mort en 1840.

Sa femme, connue au théâtre sous le nom de Miller, a débuté comme danseuse à l'Opéra en 1789.

(4) Elle était d'origine allemande ; elle est devenue la femme du danseur Gaëtan Vestris.

Cet opéra eut un certain succès dans sa nouveauté (1), mais l'insuffisance du poëme nuisit à la longue durée de ce succès. Le lendemain, on chansonnait déjà Poinsinet :

> La muse gothique et sauvage
> De Poinsinet
> La muse a fait caca tout net.
> A Philidor rendons hommage,
> Et réservons le persiflage
> A Poinsinet.

La musique de Philidor eût mérité un meilleur poëme :

« On continue à rejeter sur la méchanceté du poëme et des paroles le peu de succès de cet opéra. Ce défaut empêche l'effet des beautés musicales que Philidor a répandues dans son ouvrage et qui étant faites pour produire de l'intérêt n'y réussissent que faiblement lorsque le charme est détruit par les absurdités » (Bachaumont).

Les épigrammes abondent sur *Ernelinde* ; en voici une qui a voulu résumer

(1) « Toutes les loges étaient louées, dit Bachaumont, il y avait du monde dès midi et la salle regorgeait, ainsi que les corridors, les galeries les avenues ».

Et à la deuxième représentation :

« A cinq heures et demi on entrait encore facilement dans le parterre. »

tous les griefs des spectateurs contre cet opéra :

> Qui veut de tout, de tout aura
> Qu'il aille entendre l'opéra :
> Chant d'église, chant de boutique,
> Du bouffon et du pathétique
> Et du romain et du français,
> Et du baroque et du niais,
> Et tout genre de symphonie,
> Marche, fanfare *et cœtera*,
> Rien ne manque à ce drame-là
> Sinon esprit, goût et génie !...

20 novembre 1768. — *La Vénitienne*, opéra-ballet en trois actes, avec prologue de Lamotte, musique de Dauvergne.

La Barre avait déjà composé sur ce livret, un opéra-ballet joué le 26 mai 1705.

2 mai 1769. — *Omphale*, opéra en cinq actes avec prologue de Lamotte, musique de Cardonne (1).

Cet ouvrage avait déjà été mis en musique par Destouches et jouée le 10 novembre 1701. La musique de Cardonne n'eut pas de succès.

8 août 1769. — Spectacle composé de fragments des *fêtes de Thalie* et des *sur-*

(1) Maître de la musique du Roi et professeur de violon du comte de Provence.

prises de l'amour, et d'un opéra nouveau, en un acte, *Hippomène et Atalante* de Brunet, musique de Vachon (1).

DEUXIÈME DIRECTION DE LA VILLE DE PARIS

(1769-1776)

Par arrêt du conseil, en date du 9 novembre 1769, Trial et Berton, qui ne faisaient pas de bonnes affaires et avaient demandé la résiliation de leur privilége, sont remplacés dans la haute direction de l'Opéra par la ville de Paris qui conserve cependant, comme gérants, pour son compte, ces deux compositeurs, auxquels elle adjoint Dauvergne et Joliveau (2).

Cette deuxième administration de l'Opéra par la ville de Paris, ne dura que six

(1) L'un des plus célèbres maîtres de violon de son temps. Il n'a fait jouer que cet ouvrage à l'Opéra.

(2) Ils abusèrent quelque peu de leur situation en ne faisant guère jouer que leurs propres ouvrages.

ans et demi, pendant lesquels l'Opéra donna les vingt-deux ouvrages dont la nomenclature suit :

1ᵉʳ décembre 1769. — *Psyché*, opéra en un acte de Voisenon, musique de Mondonville. — Insuccès.

OUVERTURE DU NOUVEL OPÉRA

(26 janvier 1770)

L'ouverture de la nouvelle salle de l'Opéra, construite aux frais de la Ville, d'après les dessins de Moreau (1), eut lieu le 26 janvier 1770, par une représentation solennelle de *Zoroastre*.

Cette salle avait été bâtie sur l'espace compris aujourd'hui entre la rue de Valois et la rue des Bons Enfants, et elle avait sa façade sur la rue St-Honoré.

Voici quelques détails, sur la description de cette salle, d'après le *Dictionnaire*

(1) La ville lui donna une gratification de 50,000 livres.

historique de la ville de Paris de Hurtault et Magny (1) :

L'ouverture de la scène est large de 36 pieds et haute de 32 ; la forme de son plan est arrondie et fournit au plafond un bel ovale, rempli par un tableau allégorique. L'avant-scène est décorée de quatre colonnes d'une composition riche et élégante et dont les cannelures sont à jour. L'entablement règne au-dessus de l'avant-scène, et son milieu est interrompu par un groupe de Renommées, soutenant un globe parsemé de fleurs de lys et des enfants formant une chaîne avec des guirlandes.

La salle a quatre rangs de loges et peut contenir 2,500 spectateurs presque tous également bien placés.

Le foyer est une belle galerie de 60 pieds de longueur éclairée par cinq grandes croisées qui ont vue sur la rue St-Honoré, accompagnées d'un balcon de fer enrichi de bronze, de près de 100 pieds de long, d'un dessin très-élégant et d'une exécution parfaite de la main du sculpteur Deumier (2).

(1) Tome 1er page 182.

(2) On voyait dans ce foyer trois magnifiques bustes de Caffieri représentant Quinault, Lulli et Rameau.

Les diverses peintures et décorations sont de MM. Boucher, Du Rameau, Machy, Guillet et Deleuze.

Voici, maintenant en quels termes, un peu différents, Bachaumont rend compte de l'ouverture de la nouvelle salle :

« Enfin la fameuse salle nouvelle de l'Opéra s'est ouverte aujourd'hui, et au moyen des précautions multipliées qu'on avait prises, le concours prodigieux des spectateurs et des voitures s'est exécuté avec beaucoup d'ordre. Une grande partie du régiment des gardes était sur pied extraordinairement. Les postes s'étendaient depuis le Pont-Royal jusqu'au Pont-Neuf, c'est-à-dire environ jusqu'à un quart de lieue de l'Opéra, ce qui ne pouvait manquer d'opérer une circulation très-libre dans les entours du spectacle si couru, mais ce qui a gêné désagréablement tout le reste de Paris.

« La police n'a pas été si bien exécutée pour la distribution des billets. Outre le tumulte effroyable que l'avidité des curieux occasionnait, il a redoublé par la petite quantité qu'on en a distribué, soit du parterre, soit d'amphithéâtre. MM. les officiers aux gardes, les gens de la ville et les directeurs avaient accaparé la plus grande partie des billets. Cette interversion de la règle ordinaire a courroucé M. le comte de Saint-Florentin qui, comme

chargé du département de Paris, avait donné les ordres les plus justes à cet égard. Une autre supercherie n'a pas moins indisposé le public, c'est aussi la transgression de l'arrangement pour la quantité de billets; la cupidité en ayant fait lâcher beaucoup plus que le nombre fixé, le parterre s'est trouvé dans une gêne effroyable, et le premier acte, ainsi que partie du second, ont été absolument interrompus par les cris des malheureux opprimés.

« Indépendamment de ces raisons de mécontentement des spectateurs, la salle a essuyé beaucoup de critiques ; on a trouvé l'orchestre sourd, les voix affaiblies, les décorations mesquines, mal coloriées et peu proportionnées au théâtre ; les premières loges trop élevées, peu avantageuses pour les femmes ; le vestibule indigne de la majesté du lieu ; les escaliers roides et étroits. En un mot, un déchaînement général s'est élevé contre l'architecte, le machiniste, le peintre, les directeurs et les acteurs ; car cet opéra, très-beau en lui-même, a paru tout à fait mal remis. Il n'y a que les habillements et les danses qui ayent trouvé grâce et reçu beaucoup d'applaudissements. »

6 juillet 1770. — Spectacle composé de

fragments des *Indes Galantes*, des *Caractères de la Folie* et des *Fêtes d'Hébé*.

11 décembre 1770. — *Ismène et Isménias* ou la *Fête de Jupiter*, opéra en trois actes de Laujon (1), musique de La Borde, d'abord joué à la cour, en 1763. Vestris, M^{mes} Allard et Guimard, eurent un grand succès dans le ballet.

18 juin 1771. — *La Fête de Flore*, opéra-ballet, en un acte de Razins de Saint-Marc, musique de Trial. (2)

Ce fut le dernier ouvrage de ce compositeur qui était alors l'un des quatre gérants de l'Opéra, pour le compte de la ville de Paris ; il mourut subitement, cinq jours après la représentation de sa pièce, le 25 juin 1771.

13 août 1771. — *La Cinquantaine*, pasto-

(1) Poëme dénué de tout intérêt, dit Bachaumont ; musique excellente comme production d'un amateur, mais triste et sans chaleur.

(2) Les paroles, dit Bachaumont, ont paru aussi détestables que la musique. Les ballets seuls on un peu réveillé les spectateurs.

rale en 3 actes de Desfontaines (Fouques Deshayes), musique de La Borde (1).

La musique de cette pièce était si médiocre que le chanteur Legros avait refusé le rôle qu'on lui avait donné et qu'il ne l'interpréta que sur la menace d'un emprisonnement au For-l'Evêque (2). La pièce chûta, en effet, au milieu des sifflets.

1^{er} octobre 1771. — *Le Prix de la Va-*

(1) Il était l'amant de la Guimard qui dansait dans sa pièce. On le chansonna de la manière suivante :

> Après Rameau paraît La Borde,
> Quel compagnon, miséricorde !
> Laissez notre oreille en repos,
> De vos talents faites-nous grâce,
> De la Guimard allez compter les os,
> Monsieur l'auteur on vous le passe !..

(2) On a été indigné d'apprendre que le sieur Le Gros ayant voulu se refuser à son rôle comme à un chef-d'œuvre d'ineptie et de mauvais goût, le sieur de La Borde l'a fait menacer de passer une cinquantaine au For-l'Evêque, s'il ne surmontait cette répugnance, et il a été obligé de chanter. (Bachaumont.)

leur, opéra-ballet en un acte de Joliveau, musique de Dauvergne.

Insuccès (1).

4 décembre 1771. — *Amadis de Gaule*, opéra en cinq actes avec prologue, musique de Berton et J.-B. de La Borde sur le livret de Quinault déjà mis en musique par Lulli.

10 juillet 1772. — Ballet composé de motifs empruntés aux *Fêtes de l'Hymen* et à *Eglé*.

25 août 1772. — Début d'Auguste Vestris dans *la Cinquantaine* (2).

1ᵉʳ décembre 1772. — *Adèle de Ponthieu*, opéra en trois actes de Saint-Marc, musique de Berton et de La Borde, joué sans succès.

(1) C'est un galimatias, dit Bachaumont, où l'on ne comprend rien et qui ne se débrouille pas. Les ballets n'ont pas plus de variété et la musique est sans aucun caractère.

(2) Il était fils de Gaëtan Vestris. Il a appartenu à l'Opéra jusqu'en 1816. Son fils Armand, qui a débuté en 1800, n'a fait que passer à l'Opéra et sans y laisser grand souvenir.

« Le poème, nous dit Bachaumont, à qui, pour cette époque, nous empruntons tout ce qui, dans ses amusants *Mémoires*, concerne l'Opéra, le poëme est d'une sécheresse, d'un froid, d'un dur, d'une platitude qu'on ne peut rendre ; la musique est un chaos non débrouillé qui répugne également aux diverses espèces de spectateurs. »

L'auteur des paroles fut payé de son mauvais livret par la plaisanterie suivante qu'on fit courir sur son compte : « C'est un livret de cinq marcs qui ne pèse pas une once. »

Il faut louer cependant les ballets et les costumes, ainsi que les décorations dont plusieurs parurent même tout à fait extraordinaires.

17 mars 1773. — *Endymion,* ballet en un acte de Gaëtan Vestris.

16 juillet 1773. — Spectacle composé de fragments des *Amours des Dieux* (1), des *Eléments* et des *Indes galantes*.

7 septembre 1773. — *L'Union de l'A-*

(1) Avec de la musique nouvelle de Cardonne.

mour et des Arts, opéra-ballet en 3 actes de Lemonnier, musique de Floquet (1).

Ont créé les rôles : Larrivée, Legros, Gélin, Durand, Chevallier, de Lasuze, M^mes Beauménil, Chateauneuf, Larrivée, Duplant ;

Ont dansé dans le ballet : M^lle Guimard, Vestris et Maximilien Gardel dont le frère, Pierre Gardel, débuta quelques jours après dans le même ouvrage (14 septembre) avec M^lle Dorival.

Voici comment Bachaumont rend compte de la première représentation de ce ballet qui fut l'un des grands succès de l'époque (2) :

« Ce ballet héroïque, en trois entrées, composé des actes de *Bathile et Chloé*, de *Théodore* et de la *Cour d'Amour* a été exécuté avec un succès extraordinaire. L'enthousiasme du public a été porté au point que, dans le courant du spectacle, on a obligé plusieurs fois l'orchestre de s'arrêter pour donner cours aux applaudissements et aux cris tumultueux avec lesquels

(2) Etienne Floquet, mort en 1785, à 35 ans, du chagrin qu'il éprouva de voir refuser par l'Opéra l'*Alceste* de Quinault sur lequel il avait cru pouvoir composer une musique nouvelle, après Lulli et Glück.

(3) Il a eu quatre-vingts représentations de suite, et a été repris en 1775.

on demandait l'auteur. On a alors amené, par un coin du théâtre, le sieur Floquet qui a joui d'un honneur que n'a jamais eu Rameau. C'est le premier qui ait été ainsi demandé sur la scène lyrique et qui ait paru. On a su combien ce musicien, âgé d'environ 23 ans, avait eu de peine à faire recevoir son ouvrage, quelles mortifications il avait essuyées pendant les répétitions et les spectateurs indignés ont été bien aises de trouver cette occasion de le dédommager de tous ces dégoûts. »

Le 26 novembre suivant, Bachaumont constate que le ballet du sieur Floquet « qui rapportera plus de 100,000 fr. à l'Opéra, » ne produira que 1,000 écus à son auteur qui, de plus, est en procès avec les éditeurs de sa musique.

17 novembre 1773. — *Isménor*, ballet en trois actes de Desfontaines, musique de Rodolphe (1), joué d'abord à Versailles, à l'occasion du mariage du comte d'Artois (Charles X).

Insuccès.

22 février 1774. — *Sabinus*, opéra en

(1) Rodolphe et Rudolphe. Habile violon, mais qui excellait surtout sur le cor. Il a appartenu à l'Orchestre de l'Opéra en cette dernière qualité. Il est mort en 1812, à 82 ans.

cinq actes de Chabanon, musique de Gossec (1), d'abord joué sans succès à Versailles. Cet ouvrage ne fut pas mieux accueilli à Paris, bien que l'auteur en ait supprimé le dernier acte après l'insuccès de sa première représentation.

19 avril 1775. — *Iphigénie en Aulide*, tragédie-lyrique en trois actes, paroles du bailli du Rollet, musique du chevalier Glück (2).

Ont créé les rôles :

Agamemnon.	MM. Larrivée.
Achille.	Legros.
Calchas.	Colin.
Iphigénie.	Mmes Sophie Arnould.
Clytemnestre.	Duplant.

Cet ouvrage, qui a été repris en 1775 et 1822, est le premier opéra de Glück représenté en France. Le succès en fut considérable, bien qu'il inaugurât un genre nouveau auquel le public avait besoin de s'habituer. C'était la première fois que l'auteur d'un ouvrage lyrique donnait aux récitatifs une aussi capitale importance, et

(1) Mort en 1829 à 96 ans. C'est son premier ouvrage dramatique.

(2) Né en 1714, mort en 1787. Il laissait à ses héritiers plus de 600,000 francs produits par ses ouvrages.

l'impression produite sur les spectateurs par cette grande et sévère musique fut immense. On sait que c'est sur les instances de Marie-Antoinette, alors Dauphine et qui allait être reine de France moins d'un mois après cette première représentation (1), que le chevalier Glück consentit à faire jouer son opéra à l'Académie de musique de Paris, où il ne fut d'ailleurs représenté que grâce à la haute et royale protection de la princesse.

Voici, d'après Bachaumont, les divers menus incidents relatifs à l'apparition de cet opéra :

19 avril 1774. — « Tout se dispose aujourd'hui pour la première représentation de l'opéra d'*Iphigénie*, ce qui attire un monde prodigieux, surtout depuis la certitude où l'on est que Madame la Dauphine doit y venir. Dès onze heures du matin les grilles de distribution ont été assiégées et il a fallu multiplier de beaucoup la garde pour contenir la foule et empêcher le désordre.

21 avril. — « Le spectacle a été aussi brillant qu'il est possible de le voir. M. le Dauphin (Louis XVI), Mme la Dauphine,

(1) Louis XV mourut le 10 mai suivant.

(Marie-Antoinette) M. le comte de Provence (Louis XVIII) et Mme la comtesse sont arrivés à cinq heures et demie. Mme la duchesse de Chartres, Mme la duchesse de Bourbon, Mme la princesse de Lamballe, étaient déjà en place : les princes, les ministres, toute la Cour s'y étaient rendus.

« Le chevalier Glück n'a pas eu un succès aussi complet que ses partisans l'avaient annoncé. On peut même attribuer en grande partie les applaudissements qui lui ont été prodigués, à l'envie de plaire à Mme la Dauphine qui semblait avoir fait cabale et ne cessait de battre des mains.

23 avril. — « L'affluence n'a pas été moins grande le vendredi et les billets de parterre deviennent une affaire de spéculation; des particuliers en accaparent et les revendent 6, 12, 15 francs. Il a fallu des gardes à l'entrée du parterre pour contenir la multitude et empêcher qu'on n'y fût écrasé. Au reste l'opéra a paru prendre beaucoup mieux. L'oreille non encore faite à ce genre de déclamation chantée, commence à s'y habituer et à en sentir les beautés, on ne s'ennuie point au récitatif parce que l'âme y est toujours émue des passions qui tourmentent les acteurs. »

24 avril. — « Vendredi on a demandé l'auteur avec une confiance qui a duré près d'un demi-quart d'heure. Heureusement on est venu avertir qu'il était malade et dans son lit. »

2 août 1774. — *Orphée et Eurydice*, drame lyrique en trois actes de Moline, d'après Calsabigi, musique du chevalier Glück (1).

Ont créé les rôles :

Orphée. M. Legros.
Eurydice. M^mes Sophie Arnould.
L'Amour. Rosalie Levasseur. (2)

(1) L'opéra d'*Orphée* était écrit depuis 1764 et avait alors été joué à Vienne, puis à Parme avec un grand succès. On en avait gravé la partition, et voici, à ce sujet, une petite anecdote assez piquante de Bachaumont:

8 août 1774. — « La musique d'*Orphée et Eurydice* était depuis huit à dix ans imprimée à Paris, mais elle faisait si peu de sensation que l'imprimeur, au bout de ce temps, n'en avait pas débité douze exemplaires. Il paraît cependant que tout le monde n'ignorait pas cette mine d'harmonie ; on a été très-surpris de retrouver, à la représentation, que MM. Philidor, Gossec, Floquet, etc., y avaient puisé à leur aise et que des morceaux entiers de leurs ouvrages s'y retrouvaient, ce qui les rend un peu confus. »

(2) D'abord connue au théâtre sous le seul prénom de Rosalie ; elle est devenue comtesse de Mercy Argenteau.

Le ballet était dansé par Vestris, Gardel et Mmes Heinel et Vernier.

Grand succès(1). — Ce magnifique ouvrage a été repris en 1783; mais sa plus éclatante reprise a eu lieu le 19 novembre 1859 au Théâtre-Lyrique, avec Mme Pauline Viardot, admirable dans le rôle d'Orphée qu'elle joua plus de cent fois de suite.

Orphée a été parodié en 1775 sous ce titre : *Roger Bontemps* ou *Javotte*, par Moline et d'Orvigny ; tout le monde connaît la plus fameuse parodie d'*Orphée* jouée avec l'entraînante musique de M. Offenbach, sous le titre d'*Orphée aux Enfers* (12 octobre 1858). (2)

(1) *Orphée* eut quarante-neuf représentations de suite. Ce bel opéra avait eu d'abord un grand succès de répétitions : « Les répétitions générales d'*Orphée* et d'*Alceste*, dit M. Fétis, dans sa biographie de Gluck, furent les premières qu'on rendit publiques en France. L'affluence qui s'y porta fut immense; on fut obligé de renvoyer plusieurs milliers de curieux. Ces répétitions n'étaient pas moins piquantes par les singularités de l'auteur, ses boutades et son indépendance que par la nouveauté de la musique. C'est là qu'on vit des grands seigneurs et même des princes s'empresser de lui présenter son surtout et sa perruque quand tout était fini, car il avait l'habitude d'ôter tout cela et de se coiffer d'un bonnet de nuit, avant de commencer ses répétitions comme s'il eût été retiré chez lui. »

(2) Près de 400 représentations en 1874.

15 novembre 1774. *Azolan* ou *le Serment indiscret* opéra-ballet de Lemonnier, musique de Floquet, interprété par Larrivée, Legros, Beauvallet, Mmes Duménil et Rosalie Levasseur.

Ont dansé dans le ballet : Vestris et Mlle Guimard.

Cet opéra n'eut point de succès, et fut représenté devant un public tumultueux, déjà partagé en deux camps (1), l'un prenant parti pour le musicien illustre qui venait de faire jouer *Iphigénie* et *Orphée*, l'autre voulant à tout prix soutenir et faire prévaloir la musique française contre l'intrusion « de l'Allemand » et se préparant, par une singulière contradiction, à lui opposer des musiciens qui n'étaient pas de nationalité française. C'est le commencement de la grande lutte des Gluckistes qui a tant passionné nos pères à cette époque.

2 mai 1775. — *Céphale et Procris*, opéra-ballet en trois actes de Marmontel, musique de Grétry, joué d'abord à Versailles en 1773,

(1) « On a remarqué dans le parterre visiblement deux partis — ... L'Opéra d'*Azolan* que les mauvais plaisants appellent *désolant* excite une guerre vive entre les partisans de Floquet et ceux de Glück. » (BACHAUMONT).

Larrivée, Mmes Levasseur, Larrivée, Duplant (1), Mallet, Chateauneuf ont créé les principaux rôles de cet ouvrage qui n'a eu aucun succès (2), bien qu'il ait été repris deux ans plus tard.

1ᵉʳ août 1775. — *Cythère assiégée*, opéra-ballet en trois actes d'après la pièce comique de Favart, musique de Glück.

Cet ouvrage n'eut aucun succès et la première représentation, bien que la reine y assistât, fut assez tumultueuse.

26 septembre 1775. — Spectacle composé de trois ouvrages en un acte, joués sans succès :

1° *Alexis et Daphné*;

2° *Philémon et Baucis*, de Chabanon de Maugris, musique de Gossec.

(1) Très-belle personne, de taille imposante, très-remarquable dans l'interprétation des rôles de déesses ou de princesses. Elle a joué jusqu'en 1785.

(2) Grétry reconnaît lui-même dans ses *mémoires* les grands défauts de cet opéra. Quant à Bachaumont, il en déclare : « Le premier acte passable, le second mauvais et le troisième meilleur. » C'est le premier ouvrage de Grétry onné à l'Opéra.

3° *Hylas et Sylvie* de Rochon de Chabannes, musique de Legros (1) et de Désormery (2).

31 décembre 1775. — Reprise du ballet *Médée et Jason* de Noverre (3). Mlle Allard, puis Mlle Heinel remplissent successivement le rôle de Médée.

DIRECTION DES COMMISSAIRES DU ROI

(1776-1778)

L'Opéra, malgré les succès des grands ouvrages de Glück, avait un arriéré se soldant par un déficit trop considérable pour que la direction de Berton, Dauvergne, etc., pût tenir plus longtemps. Au commencement de l'année 1776 les asso-

(1) C'est le ténor de l'Opéra.

(2) Désormery (Léopold). Mort en 1810 à 70 ans. Son fils Jean-Baptiste a été un pianiste distingué.

(3) Maître de ballets à l'Opéra de 1774 à 1780.

ciés, étaient obligés d'avouer un passif de plus de 500,000 livres et de demander la résiliation de leur contrat.

Le 30 mars 1776 le Conseil fit publier un nouveau réglement en 42 articles, pour l'administration du théâtre, et, le 18 avril, il en confia la direction, avec le titre de Commissaires du Roi « pour gouverner l'Opéra avec l'autorité la plus étendue » à Papillon de la Ferté, des Entelles, Delatouche, Buffault, ancien marchand de soie, et Hébert, qui reçut le titre de Trésorier. On attacha encore à cette direction, déjà bien complexe, un directeur général, deux inspecteurs, un agent et un caissier.

Cette combinaison n'eut pas le succès qu'on en attendait, et au bout de quelques mois d'exploitation, les divers associés se retirèrent à l'exception de Buffault, qui garda la direction de l'Académie, de concert avec le compositeur Berton. Il se passa ainsi deux années assez troublées pendant lesquelles l'Opéra représenta les treize ouvrages suivants :

23 avril 1776. — *Alceste* opéra en trois actes du bailli du Rollet d'après Calsabigi, musique du chevalier Glück.

Mlle Rosalie Levasseur jouait Alceste, Legros, Admète ; Moreau, Apollon ; Gélin,

le Grand-prêtre; Tirot, Evandre; etc. La fameuse Mlle Laguerre (1) reprit le rôle d'Alceste le 17 mai suivant.

Cet opéra a eu six reprises de 1779 à 1865. Mme Viardot l'a chanté en 1861 et Mlle Battu en 1866.

La première représentation était honorée de la présence de la reine, de la comtesse d'Artois, et des comtes de Provence et d'Artois. « Sa Majesté, dit Bachaumont, a fait de son mieux pour soutenir le chef-d'œuvre prétendu (2) du chevalier Glück, mais tous les efforts des partisans de cet allemand n'ont pu garantir le mauvais effet du troisième acte qui n'a reçu aucun applaudissement.

Ce troisième acte, en effet, n'était point à la hauteur des deux autres et Gluck, s'aidant de Gossec, l'a plusieurs fois retouché, surtout lors des premières reprises de son opéra. On était d'ailleurs en pleine lutte musicale, français contre allemands ou Italiens, et l'on sait que dans ces sortes de batailles, si pacifiques qu'elles soient, l'impartialité ne se trouve jamais complète dans aucun des deux camps.

Alceste fut chansonnné; voici un cou-

(1) Elle était surtout fameuse par son luxe, ses dépenses et ses excentricités. Elle est morte à 28 ans.

(2) Bachaumont n'était pas Gluckiste.

plet de « carême » qui circula à son endroit :

Pour *Jubilé* l'on représente *Alceste* ;
Les confesseurs disent aux pénitents :
Ne craignez rien, à ce drame funeste,
Pour station allez tous, mes enfants.
Par là bien mieux dans ce temps d'absti-
[nence]
Mortifierez vos goûts et vos plaisirs.
Et si parfois vous avez des désirs,
Demandez Gluck pour votre pénitence !

Jean-Baptiste Rey, nommé chef d'orchestre de l'Opéra par la nouvelle direction, entre ce même soir en fonctions,

30 juillet 1776. — *Les Romans*, musique de Cambini, sur un ancien poëme de feu Bonneval, (1736).
Insuccès (1).

30 septembre 1776. — *Les Caprices de Galatée*, ballet en un acte de Noverre, joué avec grand succès par Lepic et Mmes Allard, Guimard et Peslin.

1er octobre 1776. — *Enthyme et Lyris*, opéra en un acte de Boutillier, musique de

(1) Trois représentations seulement. M^{lle} Allard fut très-applaudie dans le ballet.

Desormery, dont Mlle Sophie Arnould chantait le principal rôle (1).

On donna le même soir *Apelle et Campaspe*, ballet en un acte de Noverre, musique de Rodolphe, joué dans le même mois à Fontainebleau devant la Cour.

Grand succès. — La Reine, le comte et la comtesse de Provence, le comte et la comtesse d'Artois et les principaux personnages de la Cour assistaient à la représentation.

10 janvier 1777. — *Alain et Rosette* ou *la Bergère Ingénue*, opéra-ballet de Boutillier, musique de Pouteau (2).

Laîné (3), Durand, Mlle Beauménil (4) ont créé les principaux rôles. Dauberval a reparu dans le ballet. La Reine assistait au spectacle qui a produit une recette

(1) Cet opéra, qui fut d'abord joué à la Cour, a eu soixante-trois représentations consécutives.

(2) Célèbre organiste. C'est le seul ouvrage dramatique qu'il ait jamais fait représenter.

(3) Laîné (Etienne), de son vrai nom Lainez. Il a débuté en 1774, et il a été le premier chanteur de son temps, et l'un des plus célèbres qui aient illustré l'Opéra. Il a chanté, et sans trop de défaillances appréciables, jusqu'en 1817.

(4) Chanteuse légère.

de 5,500 livres. Ce ballet a eu cependant peu de succès (1).

21 janvier 1777. — *Les Horaces et les Curiaces*, opéra-ballet en cinq actes de Noverre, musique de Starzer.

Mlle Heinel jouait avec beaucoup de talent le personnage de Camille. Cet opéra-ballet n'a d'ailleurs eu que quelques représentations (2)

15 mai 1777. — *Fatmé* ou *le Langage des Fleurs*, opéra en deux actes de Razins de Saint-Marc, musique de Dezède (3), d'abord joué devant la Cour.

(5) Bachaumont déclare, en propres termes, que ce n'est « qu'une drogue. »

(1) Il a été chansonné en plusieurs couplets trop « crus » pour que je les puisse reproduire et qui débutaient ainsi :

<p style="text-align:center">Tout le monde est convaincu

Que le ballet des Horaces

Est en même temps le ballet des Cu...

Le ballet des Curiaces.</p>

Réduit en trois actes et modifié dans son dénouement, ce ballet n'alla pas bien loin et il fut joué pour la dernière fois le 20 février.

(3) Dezède ou Dezaides, mort en 1792 à 52 ans. Il est l'auteur du joli opéra-comique *Blaise et Babet*.

Le ballet est de Gardel.
Insuccès.

23 septembre 1777. — *Armide*, opéra en cinq actes de Gluck, sur les paroles de Quinault (1).

Ont créé les rôles :

Armide,	M^mes Levasseur (Rosalie)
Mélisse,	S^t-Huberti.
La Haine,	Duranci (2).
Renaud,	MM. Legros.
Ubalde,	Larrivée.
Danois,	Laîné.
Hidrao	Gélin.

Ce chef-d'œuvre a été repris en 1802 et en 1837. Le succès n'en fut pourtant pas très-vif dans la nouveauté. Les ennemis de Gluck s'en donnèrent à cœur joie contre l'opéra nouveau, qui suscita je ne sais combien de lettres et de brochures. Gluck, ayant écrit son opéra sur un livret déjà mis en musique par Lulli, ce fut cette fois une querelle de lullistes contre gluckistes. La Harpe et Marmontel étaient à la tête des premiers, et il n'est pas d'injustes appréciations qu'ils n'aient publiées sur l'opéra de Gluck que défendirent à outrance

(1) La Reine assistait à la représentation.
(2) Elle avait d'abord joué la tragédie à la Comédie-Française. Elle est morte à 34 ans.

Arnaud et Sicard, lesquels dirigeaient l'enthousiasme de ses partisans. La Harpe et Gluck lui-même engagèrent ensemble la partie, La Harpe par un article violent publié dans le *Journal de politique et de littérature*, Gluck par une lettre pleine de bon sens et d'ironie où il répondait victorieusement à son envieux détracteur. La Harpe répliqua alors en vers, par trois strophes dont la conclusion était toujours la même :

.
Mais cela n'empêche pas
Que votre *Armide* ne m'ennuie.

L'abbé Aubert, en sa qualité de gluckiste, adressa alors au maître allemand le madrigal suivant :

J'ai vu ton *Armide* nouvelle
Et j'ai senti l'effet de ses enchantements ;
La Haine ne peut rien sur elle,
Don Période et sa sequelle (1).
Ne pourront rien sur ses amants.

Petite querelle et petits vers qui, en somme, n'ont pas pu faire que l'*Armide* de Gluck ne fût un nouveau chef-d'œuvre.

22 décembre 1777. — *Myrtil et Lycoris*, opéra-ballet en un acte de Boutillier et

(1) La Harpe et ses partisans.

Bocquet, musique de Désormery, joué sans succès par Laîné et Mmes Gavaudan (1), Beauménil et Lebourgeois.

27 janvier 1778. — *Roland*, opéra en trois actes de Piccinni (2) sur le livret de Quinault, arrangé par Marmontel.

Legros, Larrivée, Laîné, Moreau, Gélin, Mmes Levasseur, Gavaudan et Lebourgeois ont créé les principaux rôles.

Curieuse représentation qui remit les gluckistes en présence de leurs ennemis et commença leur guerre fameuse contre les piccinnistes (3). La Reine, qui assiste à la soirée avec Mme Elisabeth, et qui, comme on sait, protége Gluck, « n'a point applaudi. » Bachaumont dit qu'en entendant

(1) C'était son premier début. Elle a joué jusqu'en 1789 et elle est morte en 1805.

(2) Voici son « croquis, » d'après Bachaumont :

« C'est un homme d'environ 55 ans ; il est petit, maigre, pâle, comme presque tous les gens de génie. Il a beaucoup de feu dans les yeux ; il paraît consumé de travail, ayant déjà composé plus de 120 opéras tant bouffons que sérieux. Il ne sait pas parler français. »

(3) Suard et l'abbé Arnaud étaient, comme nous l'avons dit, d'acharnés gluckistes et tenaient surtout tête aux piccinnistes qui comptaient, dans leurs principaux adeptes Marmontel, Ginguené, La Harpe, d'Alembert etc.

Roland « on a senti les charmes d'une mélodie qu'on regrettait dans *Armide*. » Il veut bien toutefois déclarer que Gluck fait parfois « plus grand » que Piccinni, ce qui est un précieux aveu. Il n'en faut pas moins reconnaître que si Marmontel n'a pas été heureux dans l'arrangement — d'autres diraient le dérangement — qu'il a fait subir au livret de Quinault (1), en revanche Piccinni a écrit une œuvre des plus remarquables et qu'il a été le seul musicien capable alors — ce qui n'est pas un mince honneur — de se mesurer sur la même scène avec le génie de Gluck.

27 janvier 1778. — *La Fête chinoise*, petit ballet de Noverre.

1er mars 1778. — *La Chercheuse d'esprit*, ballet de Maximilien Gardel, arrangé sur la comédie de Favart, et joué d'abord devant la Cour, au mois de novembre précédent, à Choisy et à Fontainebleau.

(1) Voltaire chansonna ainsi l'erreur de Marmontel, en s'adressant à M^{me} du Deffand qui voulait l'emmener avec elle à *Roland* :

De ce *Roland* que l'on nous vante
Je ne puis avec vous aller, ô du Deffand,
Savourer la musique et douce et ravissante.
Si Tronchin le permet, Quinault me le dé-
[fend!]

Ont créé les rôles : Gardel (cadet), Despréaux (1), Gardel (aîné), Dauberval ; M^mes Guimard, Dorival, etc.

Ce ballet a obtenu un grand succès.

DIRECTION DE DE VISMES DU VALGAY

(1778-1779)

Aux commissaires du Roi, qui n'avaient point cependant trop mal géré l'Opéra, puisque leur direction fut signalée par les œuvres de Gluck et de Piccinni, succéda un seul directeur, le sieur de Vismes du Valgay, sous-directeur des Fermes.

La compagnie, au nom de laquelle il agissait, déposa d'abord entre les mains de la ville une caution de 500,000 livres, dont celle-ci lui dût servir la rente. En revanche la ville accorda au nouveau directeur une subvention de 80,000 livres ; le tout fut sanctionné par un arrêt du conseil, en date du 18 octobre 1777.

Le sieur de Vismes avait la protection de la Cour par suite de ses relations d'a-

(1) Jean-Etienne Despréaux ; c'est lui qui a plus tard épousé la Guimard.

mitié avec Campan, valet de chambre de la Reine et mari de la célèbre Mme Campan. C'était d'ailleurs un homme actif, assez audacieux et qui géra tout d'abord assez bien les affaires de l'Opéra. Il entra en fonctions le 1ᵉʳ avril 1778.

Au bout d'un an, de Vismes trouva la charge trop lourde pour lui, et la Ville dut intervenir et reprendre de nouveau, pour son compte, la direction de l'Opéra.

3ᵉ DIRECTION DE LA VILLE DE PARIS

(1779-1780)

Un arrêt du Conseil, en date du 19 février 1779, rendit en effet à la Ville la direction pour son compte, de l'Académie de Musique. La Ville conserva, alors, pour directeur-gérant de Vismes de Valgay, qui ne resta, cependant, en fonctions que jusqu'à l'année suivante.

Pendant les deux directions de de Vismes, soit pour son compte, soit pour celui de la Ville, l'Opéra a représenté vingt-huit ouvrages dont le détail suit :

27 avril 1778, — Réouverture de l'Opéra

fermé pour cause de réparations. Les modifications apportées alors à certaines dispositions de la salle, ne furent pas toutes heureuses. La suppression du lustre qui éclairait les places élevées, fit surtout beaucoup crier ; cette suppression avait pour but de faire produire à l'éclairage de la scène plus d'effet sur l'ensemble du spectacle. « Indépendamment de l'inconvénient qui résulte de cette suppression, dit Bachaumont, pour les spectateurs de cette partie de la salle qui, ayant le livre des paroles, ne peuvent en faire usage, il en est un plus grand pour les femmes qui, venant moins à l'Opéra pour y voir que pour y être vues, restent ainsi dans l'obscurité, et pour tant d'hommes frivoles et oisifs et plus curieux de braquer leurs lorgnettes sur les jolis minois qu'ils découvrent que sur les actrices qu'ils savent par cœur. »

Ce même soir, première représentation de *les Trois âges de l'Opéra*, prologue d'ouverture de de Vismes, musique de Grétry.

Cet ouvrage, qui était la glorification des trois maîtres illustres qui avaient été, à diverses époques, la gloire et l'honneur de l'Opéra, Lulli, Rameau et Glück, n'eut qu'un médiocre succès. Le mélange de morceaux empruntés aux opéras des trois compositeurs produisit plutôt l'effet d'un

amalgame confus, qu'un plaisir véritable pour les oreilles des spectateurs.

26 mai 1778. — La *Fête de village*, intermède, mêlé de chants et de danses, de Desfontaines, musique de Gossec. Le livret était mauvais, mais la musique offrait de jolies parties.

1er juin 1778.— La *Provençale*, musique de Candeille (1) sur l'ancien livret de Lafont. Voir les *Fêtes de Thalie*, (14 août 1714).

Le directeur de Vismes avait appelé à Paris, à l'effet de varier son spectacle, une troupe italienne qui donna une série de représentations d'ouvrages italiens à l'Opéra. On se rappelle le succès qu'obtint une vingtaine d'années plutôt, une première troupe italienne. La lutte, alors engagée entre les partisans des diverses nationalités musicales, dont les produits se partageaient la scène de l'Opéra, donnait une certaine actualité piquante à ces représentations, qui ne furent cependant pas très-suivies.

(1) Candeille (Pierre-Joseph), d'abord chanteur de l'Opéra où il devint plus tard chef du chant. Mort en 1827 à 83 ans.

Voici qu'elle était la composition de la nouvelle troupe Italienne :

Ténors : Caribaldi. Viganoni.
Barytons : Tosoni, Pinetti.
Basses : Gherardi, Poggi et Focchetti.
Cantatrices : Mmes Chiavacci, Poggi, Farnesi, et les sœurs Baglioni (Constance et Rosine).

Cette troupe représenta les treize ouvrages suivants :

9 juin 1778. — Le *Due Contese*, (les Deux Comtesses) musique de Paisiello.

11 juin. — Le *Finte Gemelle* (les Fausses jumelles), opéra en deux actes de Piccinni.

Cet ouvrage était accompagné d'un ballet de Noverre, les *Petits riens*, arrangé sur de la musique de Mozart, et que dansèrent Mmes Guimard, Allart, Asselin et Dauberval,

L'insuccès des deux premiers ouvrages représentés par la troupe Italienne, donna lieu à l'épigramme suivante, que Bachaumont cite à la suite d'une représentation des Bouffons devant la Cour, et où le Roi et la Reine avaient « bâillé » à qui mieux mieux :

Avec son opéra bouffon,
L'ami de Vismes nous morfond,

Si c'est ainsi qu'il se propose
D'amuser les Parisiens,
Mieux vaudrait rester porte close
Que de donner si peu de chose
Accompagné de *Petits riens*!

13 août 1778. — *Il curioso indiscretto* (le Curieux indiscret), opéra de Pascal Anfossi.

10 septembre 1778. — La *Frascatana* (la Femme de Frascati), opéra en trois actes, de Paisiello. — Grand succès : cet opéra fut joué devant la Cour.

8 octobre 1778. — La *Sposa collerica* (l'Epouse colère), opéra en deux actes, de Piccinni. Succès. — Cet opéra a été joué devant la Cour.

12 novembre 1778. — La *Finta Giardiniera* (la Jardinière supposée), opéra en trois actes, du maître de chapelle Pascal Anfossi (1), joué avec succès, puis représenté devant la Cour.

(1) Voici un curieux incident de cette représentation :
« La signora Vidoli, nouvelle actrice avait commencé le rôle de la jardinière, mais le public la trouva si mauvaise dès la première ariette, qu'il l'obligea de quitter la scène et demanda à grands cris la signora Costanza

7 décembre 1778. — La *Buona figliuola* (la Bonne fille mariée), opéra de Goldoni, musique de Piccinni.

Le succès fut considérable, et donna lieu à un certain tumulte causé par la jalousie des gluckistes qui cherchaient à faire tomber la pièce. Les piccinnistes s'acharnèrent et finirent par avoir le dessus ; ils rappelèrent le compositeur à la fin de l'ouvrage. C'est le second exemple à l'Opéra d'un rappel de ce genre. Les amis de l'auteur voulurent le renouveler à la deuxième représentation, mais cette fois, Piccinni se refusa sagement à une seconde exhibition de sa personne.

18 janvier 1779. — *Il geloso in cimento*, (le Jaloux à l'épreuve), opéra en trois actes d'Anfossi.

16 mai 1779. — *Il vago disprezzatto* (le

Baglioni. Elle était à l'amphithéâtre, et fut forcée de monter sur le théâtre en habit de ville.

« L'autre humiliée de cette préférence, et l'attribuant à M. de Vismes (le directeur), perdit la tête au point d'attaquer dans la coulisse, un homme qui lui ressemblait, et elle voulait le poignarder. On l'arrêta et elle fut conduite en prison. (BACHAUMONT.)

Fat puni), intermède en un acte de Piccinni.

10 juin 1779. — L'*Idolo Cinese* (l'Idole de la Chine), opéra de Lorenzi, musique de Paisiello et de Piccinni.

8 juillet 1779. — L'*Amore soldato* (l'amour soldat), opéra en trois actes de Sacchini.

4 août 1779. — *Il Cavaliere errante* (le Chevalier errant), opéra du pianiste Traetta.

30 septembre 1779. — *Il matrimonio per inganno* (le Mariage par supercherie), opéra en deux actes d'Anfossi.

C'est le dernier ouvrage donné par la troupe Italienne, dont les représentations ne furent pas d'ailleurs très-suivies.

« Il est prouvé, dit Bachaumont, le 9 juillet 1779, que chaque représentation des Bouffons, leur traitement et leurs frais compris, revient à mille écus, et qu'ils ne rapportent pas la moitié ; il n'est pas possible que cela dure.

« Depuis longtemps ils luttent contre le refroidissement, l'ennui et le dégoût du public : il paraît que cette troupe ne peut plus y tenir, et qu'elle est décidée à retourner en Italie. »

La troupe Italienne quitta, en effet, Paris, dans les premiers jours du mois d'octobre 1779. Pendant le séjour qu'elle fit dans la capitale, et concurremment avec ses représentations, l'Opéra avait donné divers ouvrages dont voici les titres :

8 juin 1778. — *Annette et Lubin*, ballet de Noverre sur la comédie de Favart (1).

18 août 1778. — *Ninette à la Cour*, ballet en cinq actes, de Maximilien Gardel.

5 janvier 1779. — *Hellé*, opéra en trois actes de Lemonnier, musique de Floquet représenté sans succès. Mlle Laguerre qui jouait le principal rôle, s'y montra insuffisante.

« Elle avait perdu le jour même son amant, dit Bachaumont, le sieur La Cassaigne, apothicaire, et que les camarades de l'actrice, décoraient plaisamment du titre de « premier commis de la guerre. »

Cet opéra n'eut que trois représentations, et l'auteur ne toucha presque point de droits, parce qu'il avait vendu à l'avance son ouvrage à de Vismes, moyennant une somme payable après un cer-

(1) C'est le premier ballet entièrement pantomime, sans mélange de musique chantée, qu'on ait représenté à l'Opéra.

tain chiffre de représentations qui ne fut pas atteint.

18 mai 1779. — *Iphigénie en Tauride*, opéra en quatre actes de Guillard musique de Glück, joué par Laîné, Larrivée, Legros, Moreau, Chéron, Mlle Levasseur.

La Reine assiste à la représentation ; l'ouvrage de Glück obtient un immense succès. On l'a repris depuis, deux fois à Paris, en 1821 à l'Opéra (1), et en 1868 au théâtre Lyrique.

15 juillet 1779. — La *Toilette de Vénus*, ballet en un acte, réglé par Noverre.

21 septembre 1779. — *Echo et Narcisse*, opéra en trois actes de Glück, sur un détestable poëme de Tschudi. De beaux récitatifs et quelques airs et chœurs remarquables, n'empêchèrent pas la chute de cet ouvrage qui fut le dernier qu'ait composé Glück.

Laîné créa le rôle de Narcisse, et, Mlle Beauménil celui d'Echo. Legros, Chéron, Rousseau ; Mmes Gavaudan et Joinville chantèrent les autres rôles.

(1) Débuts d'Ad. Nourrit.

18 novembre 1779. — *Mirza*, ballet de Maximilien Gardel, joué avec un très-grand succès. Les décorations étaient les plus splendides qu'on eût jamais vues et M^lle Guimard y obtint l'un des plus beaux triomphes de sa carrière.

14 décembre 1779. — *Amadis des Gaules*, opéra de Chrétien Bach (1), sur le livret de Quinault, réduit en trois actes, par A. de Vismes.

Cet opéra n'eut pas de succès, bien qu'il ait été payé à l'avance 10,000 fr. à son auteur par l'administration du théâtre.

30 janvier 1780. — *Médée et Jason*. ballet en trois actes, réglé par Noverre et mis en musique par Rodolphe.

Grand succès.

22 février 1780. — *Atys*, opéra de Quinault, mis en trois actes par Marmontel, musique de Piccinni.

Laîné, Larrivée, Legros, M^mes Laguerre, Chateauvieux, Duplant, Joinville ont créé les principaux rôles de cet ouvrage ; le

(1) C'est le onzième fils de l'illustre Séb. Bach. C'est le seul ouvrage qu'il ait donné à notre Opéra.

succès en a été très-grand, mais seulement après la troisième représentation et à la suite de nombreuses retouches subies par le poëme.

DIRECTIONS DE BERTON ET DE DAUVERGNE

(1780-1790)

Le compositeur Montan-Berton qui a déjà été deux fois associé à la direction de l'Opéra, est nommé directeur de ce théâtre et l'administration en est retirée à la ville de Paris par décision du conseil en date du 10 mars 1780.

On impose toutefois à la ville l'obligation de payer les dettes de l'Académie de musique.

Berton ne jouit pas longtemps de son nouveau privilége; il mourut presque subitement (1) le 14 mai 1780. Dauvergne

(1) « A la reprise de *Castor et Pollux*, qui eut lieu le 7 mai 1780, il voulut diriger lui-même l'exécution musicale. Mais la fatigue qu'il en ressentit lui causa une maladie inflam-

lui fut donné pour successeur, avec Gossec pour sous-directeur.

Enfin M. de La Ferté fut nommé commissaire royal pour surveiller, au nom du Roi, les actes de la direction.

Dauvergne entra en fonctions le 27 mai (1) et l'Opéra représenta, pendant sa direction qui dura jusqu'en 1790, les cinquante cinq ouvrages suivants.

matoire dont il mourut sept jours après. Sa veuve obtint une pension de 3,000 fr. et son fils une autre de 1,500 fr. par brevet du bureau de la ville en date du 22 juillet suivant. (F.-J. Fétis, *Biographie universelle des musiciens*, Tome Ier).

(1) On avait adjoint à la direction un comité consultatif composé de six artistes du théâtre dont voici les attributions respectives :

Legros avait l'inspection du luminaire ;

Durand, surveillait les machines ;

Vestris avait l'inspection des postes et de la garde ;

Gardel avait la surveillance des décorations et peintures ;

D'Auberval inspectait les vestiaires et garde-robes ;

Noverre, enfin, était chargé de la surveillance financière et de la rentrée à l'Opéra des diverses redevances qui lui étaient allouées par contrats.

Le directeur avait dans ses attributions tout ce qui regardait absolument la réception des ouvrages nouveaux.

6 juin 1780. — *Andromaque,* opéra en trois actes de Grétry, sur la tragédie de Racine, arrangée par Pitra.

Legros, Larrivée et M^lln Levasseur créèrent les principaux rôles de cet ouvrage qui eut vingt-cinq représentations. Bachaumont assure cependant, qu'il n'eut aucun succès.

2 juillet 1780. — *Laure et Pétrarque,* pastorale en un acte de Moline, musique de Candeille (1).

Et *Damète et Zulmis,* opéra en un acte de Desriaux, musique de Mayer (2).

La partie dansée de ces ouvrages a seule réussi ; M^lle Allard a surtout brillé dans les divertissements.

24 septembre 1780. — *Erixène* ou *l'amour enfant,* pastorale en un acte de Voisenon, musique de Désaugiers (3), « pièce très-faible de toutes manières dit Bachaumont, et qui n'a eu aucun succès. »

(1) Joué d'abord devant la Cour, à Marly, en 1778.

(2) Antoine Mayer, né en Bohême ; il était maître de Chapelle.

(3) Désaugiers (Marc-Antoine) ; c'est le père du célèbre chansonnier. Né en 1742, il est mort en 1793.

27 octobre 1780. — *Persée*, opéra de Philidor, sur le livret de Quinault, réduit en trois actes par Marmontel et qui ne réussit pas mieux avec cet arrangement, qu'avec les précédents, qu'il avait déjà faits sur les opéras de Quinault.

M^{lle} Duranci eut un très-grand succès dans le rôle de Méduse. On prétend même que la fatigue que lui causa ce rôle ne fut pas étrangère à sa fin prématurée.

27 octobre 1780. — *Le Seigneur bienfaisant*, opéra-ballet en trois actes de Rochon de Chabannes, musique de Floquet.

Legros, Lainé, Larrivée, Moreau et Rousseau, jouaient les principaux rôles. Il faut citer surtout Lays (1) dans le rôle du bailli et M^{me} Saint-Huberti (2), dans celui de Lise, où ces deux artistes obtinrent un véritable triomphe.

(1) Lay *dit* Lays, ténor grave ou baryton. A débuté à l'Opéra en octobre 1779, et s'est retiré en 1799. Il est mort en 1831 après une carrière pleine d'éclat et même de gloire.

(2) Cécile Clavel, *dite* Saint-Huberti, a débuté dans *Armide* par le rôle de Mélisse (23 septembre 1777). Elle appartint à l'Opéra jusqu'en 1790, et fut l'une des plus célèbres cantatrices de son temps.

Elle épousa le comte d'Entraigues, en quit-

22 janvier 1781. — *Iphigénie en Tauride*, opéra en quatre actes de Dubreuil, musique de Piccinni.

M^{lle} Laguerre créa Iphigénie, Legros, Pylade et Larrivée, Oreste. L'effet produit par cet opéra, que Piccinni composa pour soutenir la lutte engagée par lui et ses partisans, contre Glück et les Gluckistes, ne tourna point complétement à son honneur.

Il était notablement inférieur au chef-d'œuvre de Glück, bien qu'il renfermât un fort beau trio, de remarquables récitatifs et surtout un chœur, celui des prêtresses, qui est demeuré célèbre.

22 février 1781. — *La fête de Mirza*, ballet en quatre actes de Maximilien Gardel, joué avec un certain succès.

3 mai 1781. — *Apollon et Coronis*, opéra en un acte de Fuzelier, musique des frères Rey (1), représenté avec succès.

tant le théâtre, et le 22 juillet 1812, elle fut assassinée à Londres, en même temps que son mari, par un de ses domestiques à la suite d'intrigues politiques dans lesquelles le comte d'Entraigues était mêlé.

(1) L'un Jean-Baptiste, a été chef d'orchestre à l'Opéra de 1776 à 1810 ; le cadet, Louis Charles Joseph, a été violoncelle à l'Opéra.

DEUXIÈME INCENDIE DE L'OPÉRA
(8 juin 1781)

Le 8 juin 1781, vers neuf heures du soir, un peu après la fin du spectacle (1), le feu prit à l'Opéra.

Les artistes du ballet, qui avait terminé a représentation, se déshabillaient dans leurs loges et les employés qui replaçaient les décorations n'eurent pas le temps, tellement l'action du feu fut rapide, de se mettre tous loin du danger : Onze personnes furent retrouvées dans les décombres et parmi elles deux danseurs les sieurs Beaupré et Danguy. Quant aux autres artistes ils avaient fui comme ils avaient pu, en sortant par les fenêtres des combles et s'échappant par les toits dans le déshabillé où la plupart se trouvaient encore.

Ce désastre, dont la cause ne fut pas connue (2) fut complet : il ne resta de l'Opéra que les quatre murs et la plupart des

(1) Les représentations commençaient alors à 5 heures. On avait joué ce soir-là : *Orphée* et *Apollon et Coronis.*

(2) « Le feu s'est manifesté dans la salle et au dehors, au point qu'en peu de temps tout a été incendié. On ignore comment le feu a pris

décorations des pièces, alors au répertoire, furent entièrement consumées.

L'administration ne perdit pas un moment : elle obtint du Roi l'autorisation de donner des concerts aux Tuileries en attendant qu'une salle nouvelle ait été construite. Mais ces concerts furent peu suivis ; d'autre part on travaillait activement à la salle nouvelle dont l'emplacement avait été choisi près de la Porte Saint-Martin.

Le conseil décida, en présence des dangers d'une trop grande inaction de la troupe de l'Académie de musique, qu'elle donnerait provisoirement ses représentations dans la salle des Menus-Plaisirs (1). L'Opéra inaugura sa prise de possession de cette nouvelle salle le 14 août 1781 par le *Devin du village* et *Myrtil et Lycoris*.

« Quoique la salle des Menus soit fort agréable, dit Bachaumont, le théâtre ne

On présume que c'est un simulacre du troisième acte représentant le feu des enfers (dans *Orphée*), dont les flammèches voltigeant jusqu'au comble y auront entretenu un feu sourd, qui aura éclaté au bout d'un certain temps avec violence et aura tout embrasé. »

(Bachaumont).

(1) Cette salle située faubourg Poissonnière, fut brûlée le 18 avril 1788, sept ans après que l'Opéra l'eut quittée.

peut comporter que de petits ballets et ne supplée qu'imparfaitement au vide que laisse l'incendie de l'Opéra. Il a fallu diminuer le nombre des instruments de l'orchestre, celui des acteurs et des actrices des chœurs et enfin celui des figurants et figurantes dans les ballets. »

L'Opéra représenta à la salle des Menus-Plaisirs les deux ouvrages suivants :

20 août 1781. — *La fête de la paix*, ballet en un acte de Caminade, musique de J.-B. Rey.

21 septembre 1781. — *L'inconnue persécutée*, opéra italien en trois actes d'Anfossi, arrangée pour les paroles par Durosoy et pour la musique par Rochefort (1). Chéron, Lays, Lainé et M^me Saint-Huberti ont créé les rôles de cet ouvrage dont la musique a eu assez de succès.

(1) J.-B. Rochefort, deuxième chef d'orchestre de l'Opéra.

OUVERTURE DU NOUVEL OPÉRA

(27 octobre 1781)

Le nouvel Opéra avait été édifié en quatre-vingt-six jours (du 2 août au 26 octobre) sous la direction et les plans de l'architecte Lenoir à qui la Reine avait promis, s'il était prêt pour le jour fixé, la décoration de l'ordre de St-Michel.

Le 27 octobre, l'ouverture de la nouvelle salle eut lieu par une représentation gratuite, composée d'*Adèle de Ponthieu*, opéra nouveau en trois actes de Razins de Saint-Marc, musique de Piccinni, joué par Larrivée, Legros, Moreau et M^{lle} Laguerre (1).

J'emprunte à Bachaumont les détails suivants relatifs à l'inauguration de cette nouvelle salle :

« 28 octobre 1781. — La salle de l'Opéra s'est ouverte hier dès neuf heures du matin, ce qui a donné une facilité de la faire remplir avec le plus grand ordre. Le spectacle a commencé avant deux heures. Il a régné un profond silence pendant l'ouver-

(1) Cette pièce, qui avait déjà été mise en musique par de La Borde et Berton, n'eut pas de succès.

ture, mais au moment où la toile s'est levée, toute la salle a retenti d'un cri universel : « Vive le Roi! vive la Reine! vive Mgr le Dauphin!

» La forme de la salle diffère beaucoup de l'ancienne ; elle est, dans la partie qui contient le public, absolument ronde ; elle produit par cela seul deux avantages très-précieux, celui de mettre chacun à portée de voir parfaitement tout ce qui se passe sur ce théâtre, et celui de faire mieux entendre, parce que tous les spectateurs sont mieux rassemblés.

» Le théâtre est moins profond, mais la plus grande largeur facilitera infiniment le jeu des machines. La salle, au total, doit contenir plus de monde que l'ancienne. La solidité en a été éprouvée hier de façon à rassurer les plus timides ; il y est entré plus de 6,000 personnes et l'on en a compté jusqu'à 20 dans une loge.

» Après le spectacle il s'est fait sur le théâtre même une distribution de pain et de vin, et les poissardes, avec les charbonniers, ont formé des danses et ont chanté des chansons qu'on n'est pas accoutumé d'entendre en pareil lieu, mais qu'autorise la licence du jour. »

La nouvelle salle plut généralement à tout le monde par l'habileté de ses dispositions intérieures, qui donnaient pleine satisfaction aux désirs de confortable que

pouvait manifester le public. Aussi l'architecte fût-il chanté et chansonné, mais cette fois d'agréable façon. On lui adressa entre autres, le madrigal suivant, qui résume tous les éloges que le mérite de son œuvre lui avait attirés de toutes parts :

> Pour les Renauds, pour les Rolands
> Créer des demeures pareilles ;
> Trouver moyen en aussi peu de temps
> Que tout y plaise aux yeux comme aux oreilles
> Du pays des enchantements
> C'est réaliser les merveilles.

1er janvier 1782. — *La double Epreuve* ou *Colinette à la Cour*, opéra en trois actes de Lourdet de Santerre, musique de Grétry.

M^{lle} Audinot joua le rôle de Colinette avec un grand succès. Quant à la pièce, le livret fut trouvé trop long, mais la musique fut applaudie. L'auteur des paroles remania ses trois actes et l'œuvre de Grétry continua d'attirer le public.

28 février 1782. — *Thésée*, opéra de Quinault, réduit en trois actes par Morel, et mis de nouveau en musique par Gossec.

Larrivée, Legros, M^{mes} Saint-Huberti et Duplant ont créé les principaux rôles de cet ouvrage, qui a obtenu un assez vif succès.

2 juillet 1782. — *Electre*, opéra en trois actes de Guillard, musique de Lemoyne (1), joué par Larrivée, Laîné, Lays, M^mes Duplant, Levasseur, Saint-Huberti.

Cet opéra, d'un compositeur élevé à l'école de Glück, a obtenu un certain succès.

24 septembre 1782. — *Ariane dans l'Ile de Naxos*, opéra en un acte de Moline, musique d'Edelmann (2) et *Daphné et Apollon*, opéra en un acte de Pitra, musique de Mayer.

Ces deux ouvrages ont faiblement réussi.

26 novembre 1782. — *L'Embarras des Richesses*, opéra en trois actes de Lourdet de Santerre, musique de Grétry.

Le poëme était si mauvais qu'il a causé la chute de l'opéra de Grétry qui renfermait divers morceaux qu'on avait applaudis. On a chansonné les deux auteurs, Grétry pour le plaindre, et Lourdet de Santerre pour le critiquer.

(1) Moyne, *dit* Lemoyne, célèbre chef d'orchestre et professeur de chant. Il a été le professeur de Mme Saint-Huberti.

(2) Célèbre pianiste né à Strasbourg en 1749. Devenu républicain exalté, en 1793, il n'en périt pas moins sur l'échafaud en 1794.

Voici les vers adressés à Grétry :

> De la nature, enfant gâté
> Des plus beaux dons elle t'a fait largesse,
> Grétry tu sais répandre la richesse
> Dans le sein de la pauvreté.

Le parolier reçut en revanche, en pleine poitrine la malicieuse strophe qui suit :

> Embarras d'intérêt,
> Embarras dans les rôles,
> Embarras du ballet,
> Embarras des paroles,
> Des embarras, de sorte
> Que tout est embarras!
> Mais venez à la porte,
> Vous n'en trouverez pas!..

25. février 1783. — *Renaud et Armide*, opéra de Pellegrin, arrangé en trois actes par Lebœuf et mis en musique par Sacchini.

Legros, Lays, Chéron, Laîné, Chenard, Rousseau, Mmes Chateauvieux, Gavaudan, Joinville et Lebœuf (1) chantèrent les principaux rôles. Mlle Levasseur créa le personnage d'Armide qui fut repris, après quelques représentations, par Mlle Saint-Huberti et Mlle Maillard continua ses débuts dans le rôle d'Antiope (2).

(1) C'était la fille de l'arrangeur du livret.
(2) Mlle Maillard avait seize ans lorsqu'elle débuta à l'Opéra le 17 mai 1782 dans le *Devin*

Cet ouvrage a eu un grand succès, et il a été repris en 1802. Le sujet d'Armide, qui avait déjà porté bonheur, avant Sacchini, à Lulli et à Gluck devait encore inspirer un autre génie de la musique contemporaine, le maëstro Rossini qui, lui aussi, écrivit son opéra d'*Armide* (1817).

27 mai 1783. — *Péronne sauvée*, opéra en trois actes de Sauvigny, musique de Dezède.

Cet ouvrage, qui avait pour sujet le dévouement patriotique de la boulangère Marie Fouré se mettant à la tête des défenseurs de sa ville, n'obtint que peu de succès.

Il y avait une grande affluence à la première représentation de cet opéra, que Bachaumont juge un peu durement : « Le poëme a été trouvé pitoyable et la musique a beaucoup ennuyé. » Les chœurs étaient ce qu'il y avait de mieux dans la pièce, ce qui la fit appeler « un opéra de laitues « parce qu'il n'y avait que les « cœurs à conserver. »

du Village. Elle ne jouit tout à fait de sa complète célébrité qu'après le départ de Mme Saint-Huberti qu'elle remplaça dans tous les premiers rôles. Elle quitta l'Opéra en avril 1813 et mourut le 16 octobre 1818.

29 juillet 1783. — *La Rosière*, ballet en trois actes, réglé par Maximilien Gardel.

Succès. La Reine assistait à la représentation. On a beaucoup applaudi Vestris et M^lle Guimard.

26 août 1783. — *Alexandre*, opéra en trois actes, d'après la tragédie de Racine, par Morel de Chédeville, musique de Lefroid de Méréaux (1).

Larrivée, Laîné, Rousseau, Lays et M^lle Maillard créèrent les principaux rôles de cet ouvrage, qui n'eut que peu de succès. On en a applaudit surtout les airs de ballet.

Voici un extrait du compte-rendu de cette représentation par Bachaumont :

« On a trouvé le poème médiocre, froid et sans aucun effet théâtral ; la musique un réchauffé de celle du chevalier Glück, dont le nouveau compositeur paraît absolument le singe et le plagiaire.

« Il y a un grand spectacle et beaucoup de mouvements et d'évolutions de troupes, très à la mode aujourd'hui et qui enchantent si fort le maréchal de Biron. Il a fourni cette fois 150 hommes de son régiment employés à la scène seulement.

(1) Né en 1745, mort en 1797. Son fils et son petit-fils ont été également des musiciens distingués.

« L'exécution du côté des acteurs a été si détestable qu'ils auraient fait tomber le meilleur ouvrage. »

1ᵉʳ décembre 1783. — *Didon* opéra en trois actes de Marmontel, musique de Piccinni.

Grand succès, surtout pour le premier acte. Joué d'abord à la Cour, devant Louis XVI, cet opéra causa tant de plaisir au Roi qu'il le voulut entendre trois fois de suite; Mme Saint-Huberti qui jouait le rôle de Didon y obtint un succès considérable.

« Hier, dit Bachaumont le 17 janvier 1784 on donnait la douzième représentation où Mlle Saint-Huberti continue à jouer avec une supériorité au-dessus de tous les talents connus en ce genre. Ses partisans avaient apporté une couronne de lauriers; on l'a fait passer de mains en mains jusqu'à l'orchestre qui l'a remise au batteur de mesure (Le chef d'orchestre). Celui-ci l'a posée sur le théâtre, aux pieds de l'actrice et le parterre n'a pas eu de cesse qu'on ne l'ait mise sur sa tête. »

C'est le premier exemple d'une ovation de ce genre.

11 janvier 1784. — *L'Oracle*, ballet en

un acte de Maximilien Gardel. Mlle Guimard et Nivelon (1) y ont été applaudis.

15 janvier 1784. — *La Caravane du Caire* opéra en trois actes de Morel de Chédeville, musique de Grétry, joué par Rousseau, Chéron, Lays, Laîné, Larrivée, Chardini, (2) Moreau, Mmes Maillard, les deux Gavaudan, Audinot et Joinville.

L'ouverture a eu un grand succès ; l'air : *la victoire est à nous!* est resté populaire, mais, en somme, cet opéra de Grétry est une œuvre médiocre malgré les reprises nombreuses dont il a été l'objet. On l'avait joué devant la Cour, à Fontainebleau, au mois d'octobre précédent et on a prétendu que le Comte de Provence, qui comme on sait se piquait de littérature, n'était pas demeuré absolument étranger à la confection du livret.

9 février 1784. — *Chimène* ou *le Cid*, opéra en trois actes de Guillard, d'après Pierre Corneille, musique de Sacchini.

Grand succès de cet opéra joué d'abord devant la Cour, à Fontainebleau, le 18 novembre précédent, Mlle Saint-Huberti qui

(1) Il était très-beau garçon et il a eu des aventures fort romanesques.

(2) De son vrai nom Chardin. Il est mort en 1794 à 38 ans.

jouait Chimène obtint dans ce rôle, un véritable triomphe, à ce point que Bachaumont l'appelle « la plus grande actrice de l'Europe »

15 mars 1784. — *Tibulle et Délie,* opéra en un acte de Fuzelier, musique de Mlle Villard de Beauménil, ancienne cantatrice de l'Opéra. (1) Rousseau, Moreau, Chéron Mmes Saint-Huberti et Gavaudan chantèrent les principaux rôles de cet ouvrage dont la Cour avait eu la primeur, et qui eut un certain succès.

26 avril 1784. — Les *Danaïdes,* opéra en cinq actes du bailli du Rollet et de feu le baron de Tschudi, musique de Salieri (3), ballet réglé par Gardel.

Lainé, Larrivée et Mlle de Saint-Huberti créent les principaux rôles de cet opéra dont le succès fut considérable. La Reine assistait à la représentation et la recette— l'une des plus fortes qu'ait faites alors l'Opéra—dépassa 9,000 francs. Tout le monde connaît la fameuse parodie de cet opéra

(1) Elle avait débuté le 27 novembre 1766 dans *Sylvie* et avait quitté la scène le 1ᵉʳ mai 1781. Elle est morte en 1813.

(2) A débuté en 1778.

(3) Né à Lugano (Etats-Vénitiens) en 1750, mort en 1825.

jouée sous le titre de : Les *Petites Danaïdes* et qui fit courir tout Paris.

Pendant les douze premières représentations, l'opéra des *Danaïdes* fut attribué à Glück et à Salieri; ce n'est qu'à la troisième que l'illustre auteur d'*Orphée* publia une lettre pour démentir cette assertion et rendre à son élève l'honneur entier de son œuvre.

7 septembre 1784.—*Diane et Endymion*, opéra en trois actes du Chr de Liroux, musique de Piccinni, représenté sans grand succès, surtout à cause de l'infériorité du livret.

Mmes Saint-Huberti et Castelnau ont joué successivement dans cet ouvrage le rôle d'Isménie.

10 octobre 1784. — *Le Déserteur*, joli ballet de Maximilien Gardel d'après l'opéra-comique de Monsigny.

30 novembre 1784.—*Dardanus*, opéra en trois actes de Sacchini sur le livret de La Bruère, arrangé par Guillard.

Mlle Maillard jouait le principal rôle de cet opéra, qui renferme quelques jolis morceaux mais dont le mauvais arrangement du livret précipita la chûte (1). Le

(1) On l'a cependant repris en 1801 et en 1803.

comte d'Artois et le comte de Provence assistaient à la représentation.

25 janvier 1785. — *Panurge dans l'île des lanternes*, opéra en trois actes de Morel, musique de Grétry, joué par Lays, Mme Saint-Huberti, et dans le ballet par Vestris, Gardel et Mmes Langlois et Saulnier.

Poème plus que médiocre et musique ordinaire ; la magnificence des décorations et l'intérêt du ballet, admirablement réglé par Gardel, ont seuls sauvé momentanément la pièce.

3 mai 1785. — *Pizarre* ou *la Conquête du Pérou*, médiocre opéra de Candeille, sur un livret en cinq actes de Duplessis et dont le ballet et les chœurs eurent seuls quelque succès.

26 juillet 1785. — Le *premier navigateur* ou le *pouvoir de l'amour*, ballet en trois actes de Gardel que Bachaumont déclare « fatigant et ennuyeux par sa longueur. »

9 décembre 1785. — *Pénélope*, opéra en trois actes de Marmontel, musique de Piccinni, joué d'abord à Fontainebleau au mois de novembre précédent.

Le premier acte de cet ouvrage fut seul

21, BOULEVARD MONTMARTRE, 21

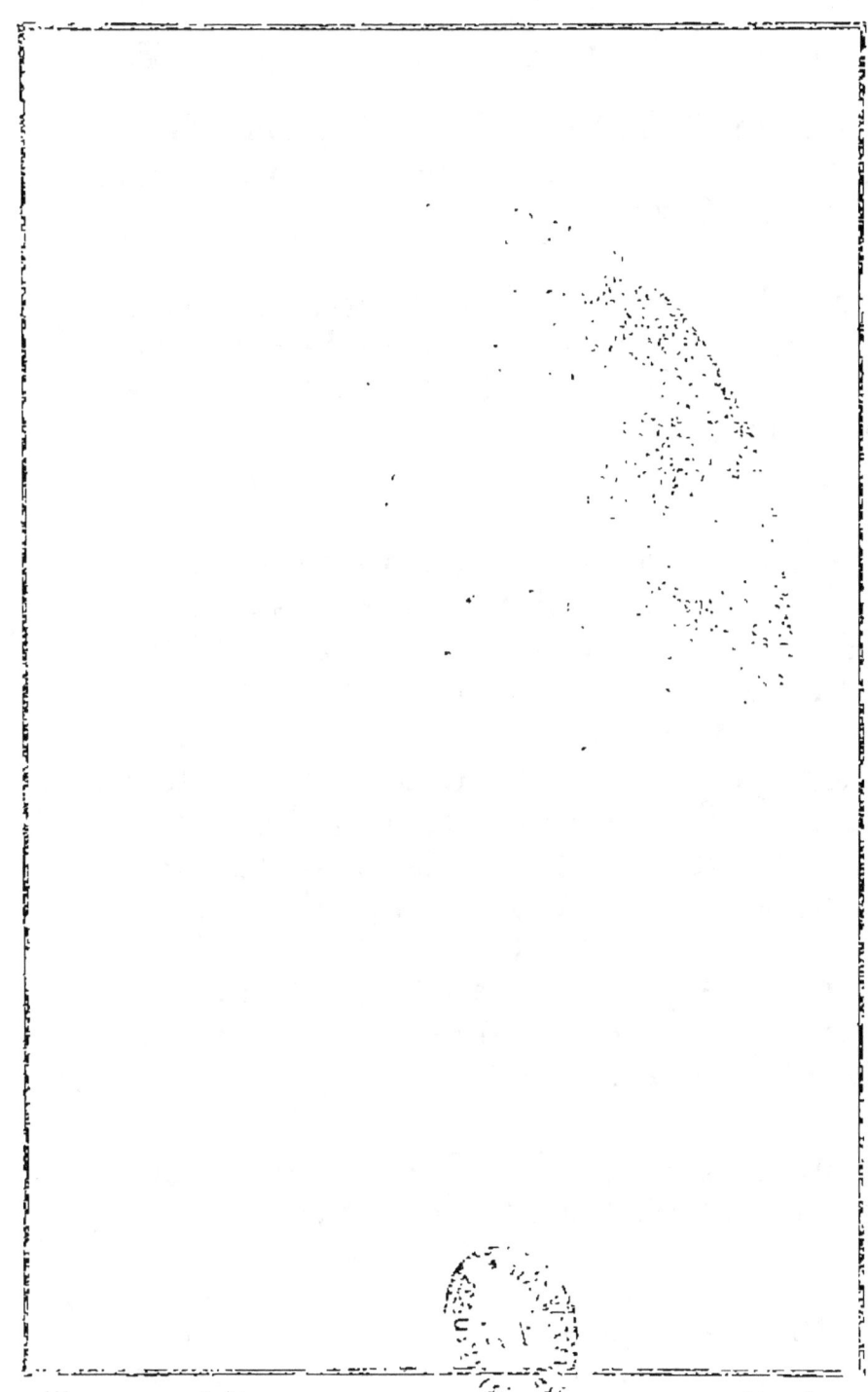

Tresse, éditeur. Paris.

bien accueilli. Laîné, Larrivée, Chardini et Mme de Saint-Huberti en ont créé les principaux rôles.

25 avril 1786. — *Thémistocle*, opéra en trois actes de Morel, musique de Philidor joué d'abord à Fontainebleau au mois d'octobre précédent.
Insuccès.

11 juillet 1786. — *Rosine* opéra en trois actes de Gersin, musique de Gossec. Lays, Laîné, Mmes Dozon (1) et Desportes créent les principaux rôles de cet opéra qui n'a point de succès.

« Cet opéra, dit Bachaumont, a été fort mal accueilli du public, principalement le deuxième acte, froid, triste, ennuyeux; sans aucun divertissement; il y a eu même des éclats de rire et des huées très-désagréables pour les auteurs, mais surtout pour celui des paroles qu'ils concernaient spécialement. »

15 juillet 1786. — Le *Pied de bœuf*, ballet réglé par Maximilien Gardel.

(1) Née Anne Cameroy. Elle a épousé le chanteur Chéron, et elle a tenu pendant de longues années un rang très-distingué et même brillant à l'Opéra.

5 septembre 1786. — *La Toison d'or*, opéra en trois actes de Desriaux, musique de Vogel, chanté par Lays et Mmes Maillard et Dozon. On a surtout remarqué les chœurs de cet opéra, qui n'a eu que peu de succès (1).

21 novembre 1786. — *Phèdre* opéra en trois actes d'Hoffmann, musique de Lemoyne joué par Chéron, Rousseau et Mme Saint-Huberti.

Le 26 octobre précédent on avait déjà joué cet opéra devant la Cour, à Fontainebleau :

« On en avait conçu la plus haute opinion, dit Bachaumont, et elle a été déçue. Cette nouveauté lyrique a si mal réussi auprès de la Reine qu'elle a déclaré qu'elle n'en voulait plus de cette espèce, qu'il était inutile de faire beaucoup de dépenses pour des opéras qui n'en valaient pas la peine. »

Rendant compte de l'effet produit par la représentation à Paris : « on a éprouvé de l'ennui, dit-il, surtout au second acte ; le troisième a le mieux réussi. »

7 décembre 1786. — *Les Horaces*, opéra en trois actes de Guillard, d'après la tragédie de Corneille, musique de Salieri, joué

(1) Neuf représentations seulement.

d'abord à Versailles, devant la cour, et, de même qu'à Paris, sans grand succès

1er février 1787. — *Œdipe à Colonne*, opéra en trois actes de Guillard, musique de Sacchini, joué par Laîné, Chardini, etc. Chéron dans le rôle d'Œdipe, et sa femme, M^me Chéron-Dozon, dans le rôle d'Antigone, eurent surtout le grand succès de l'interprétation.

La soirée ne fut qu'un long triomphe auquel le malheureux compositeur n'eut pas le bonheur d'assister; il était mort depuis le 7 octobre précédent. La reine, qui honorait le spectacle de sa présence, applaudit plusieurs fois. Elle avait eu d'ailleurs la primeur de ce bel ouvrage, le chef-d'œuvre de son auteur, qu'elle avait fait représenter devant elle et devant la Cour, à Versailles, le 4 janvier 1786.

Œdipe à Colone est resté très longtemps au répertoire, mais il n'a pu cependant se maintenir de nos jours à la scène. Repris en 1843, il a du disparaître de l'affiche, faute de recettes suffisantes, après six représentations.

4 avril 1787. — *Le coq du village*, ballet réglé par Maximilien Gardel, d'après l'opéra comique de Favart.

17 avril 1787. — *Alcindor*, opéra en trois

actes de Rochon de Chabannes, musique de Dezède, joué par Lays, Chéron, Chardini et Mlle Maillard.

Le sujet de cet ouvrage, emprunté à un conte des *Mille et une nuits*, donna lieu à un grand déploiement de mise en scène et à d'ingénieux ballets. Toutefois le poëme était ennuyeux et la musique insuffisante pour soutenir à elle seule un long succès (1).

8 juin 1787. — *Tarare*, opéra en cinq actes, avec prologue de Beaumarchais, musique de Salieri, joué par Laîné, Chéron, Chardini, Rousseau (2), Carbonel (3), Chollet (4), etc.., Mmes Maillard et Gavaudan.

Cette première représentation fut bruy-

(1) « Cet ouvrage, dit Bachaumont, a excité beaucoup de murmures, de rires et d'ennuis. »

(2) Remarquable ténor, mort en pleine possession de son talent, à 37 ans.

(3) Narcisse Carbonel né en 1773. Il a quitté le théâtre presqu'aussitôt après ses débuts, a travaillé la musique à l'école royale de chant, puis il est devenu professeur excellent et a formé de remarquables élèves. Il est mort à Nogent-sur-Seine (Aube) en 1855.

(4) C'est le père du célèbre ténor de l'Opéra-Comique.

ante et tumultueuse ; elle avait attiré une foule énorme. « Jamais, raconte Grimm (1), aucun de nos théâtres n'a vu une foule égale à celle qui assiégeait les avenues de l'opéra ; à peine des barrières élevées tout exprès (2), et défendues par une garde de 400 hommes l'ont-elles pu contenir. » Le Comte d'Artois assistait à la représentation ; quant à la reine « on assure, dit Bachaumont, qu'elle désirait fort y venir, mais qu'on a fait entendre à Sa Majesté que cet ouvrage, comme la plupart des productions de l'auteur, malgré la gravité du sujet, était infecté de gravelures qu'il ne lui convenait pas d'autoriser par sa présence. »

On trouva généralement le livret de *Tarare* très-inférieur aux deux immortels chefs-d'œuvre de Beaumarchais ; il est long, diffus et, en somme, ennuyeux (3). Les ballets ont paru interminables, malgré la splendeur de leur mise en scène (4).

(1) *Correspondance littéraire*, tome XIII.

(2) C'est à dater de ce jour que furent posées les barrières destinées à maintenir dans l'ordre, et aussi dans son rang d'arrivée, le public sans billets pris à l'avance, à la porte de nos théâtres.

(3) « ... Beaucoup d'obscurités, quantité de choses triviales et obscènes, avec des endroits vraiment beaux, même sublimes » (Bachaumont).

(4) Bachaumont dit que la mise en scène de *Tarare* avait coûté 50,000 livres : Grimm dans

Quant à la musique, elle a été très-applaudie et à la fin de la pièce le parterre a demandé l'auteur. Comme Beaumarchais n'était pas sur la scène, on a traîné devant le public, malgré ses résistances, le compositeur de la musique, Salieri, tout honteux de son triomphe.

La pièce fut jouée vingt-six fois dans l'année 1787 et eut trente-trois représentations de suite ; elle eut ensuite cinq reprises de 1790 à 1822, et, chaque fois, avec des remaniements et modifications conformes aux exigences politiques des divers gouvernements sous lesquels elle reparut à la scène (1).

Tarare a été chansonné, je ne sais combien de fois ; voici un couplet qui se colportait au moment des premières représentations :

> Pour mon écu j'ai vu ce *Tarare*
> Cet opéra tant lu de tout côté,
> Cet opéra tant prôné, tant vanté,
> Cet opéra si merveilleux, si rare.
> Quel succès fou ce célèbre poëme,
> De ses pareils le vrai *nec plus ultrà*,

sa *Correspondance Littéraire* (tome XIII) déclare que les frais ont dépassé 100,000 livres.

(1) Plusieurs de ces reprises n'ont été que passagères : lors de la reprise de 1795, *Tarare* ne fut joué que trois fois.

Quel succès fou je prédis qu'il aura.
Et mon garant c'est Beaumarchais lui-même.
Lui qui, dit-on, dit si peu de bêtises,
Dans son Mémoire (1) imprimé récemment
Ne dit-il pas que jusqu'à ce moment
Tous ses succès sont dus à ses sottises ?

Il faut lire sur *Tarare* la notice si complète de M. F. de Marescot dans la grande édition du *Théâtre de Beaumarchais* que j'ai publiée avec lui (2).

11 septembre 1787. — *Le roi Théodore à Venise*, opéra en trois actes de Moline d'après le livret italien de Casti, musique de Païsiello (3), joué d'abord à Vienne, en 1784, puis à Versailles, avec grand succès, devant la Cour avec Garat dans le principal rôle (4).

Chardini, Lays, Rousseau, Adrien (5), Châteaufort, Mmes Gavaudan et Joinville chantèrent les principaux rôles de cet ouvrage auquel le public ne fit pas grand accueil.

(1) Mémoire sur l'affaire Bergass-Kornmann.

(2) *Librairie des Bibliophiles*, Paris, 1869-71. Voyez le tome IV.

(3) L'un des plus féconds musiciens du dernier siècle : il est mort en 1815 à 74 ans.

(4) Et plus tard au théâtre Feydeau (21 février 1789).

(5) Basse chantante ; il a joué jusqu'en 1804.

30 avril 1788.—*Arvire et Evelina*, opéra en 3 actes de Guillard, musique de Sacchini. Cet opéra posthume était inachevé lors de la mort de son auteur ; Rey, chef d'orchestre de l'Opéra, en écrivit le troisième acte.

Lainé, Lays, Chateaufort et Mad. Chéron-Dozon ont joué les principaux rôles de cet ouvrage qui n'a obtenu qu'un demi-succès.

15 juillet 1788. — *Amphitryon*, opéra en trois actes arrangé par Sedaine sur la comédie de Molière, mis en musique par Grétry, et joué sans succès, à Fontainebleau, aussi bien d'ailleurs qu'à Paris, le 15 mars 1786.

1er décembre 1788. — *Démophon*, opéra en trois actes de Marmontel, musique de Chérubini.

C'est le premier ouvrage de cet illustre compositeur (1), et il n'eut point de succès, bien qu'il fût admirablement interprété par Lainé, Lays, Chéron, Lebrun, Chardini Richard, et Mmes Maillard et Gavaudan.

17 mars 1789. — *Aspasie*, opéra en trois actes de Morel, musique de Grétry, joué sans succès.

(1) Mort en 1842 à 82 ans.

C'est Mlle Maillard qui créa Aspasie et Laîné, Alcibiade.

2 juin 1789. — *Les prétendus*, opéra en un acte de Rochon de Chabannes, musique de Lemoyne, joué par Lays, Adrien, Rousseau et Mme Gavaudan.

Ce petit opéra, qui rentrait plutôt dans le genre de l'opéra comique, eut un très-grand succès qui se prolongea fort longtemps. Il demeura constamment au répertoire pendant le premier quart de ce siècle. Nos pères ont tous fredonné, chanté et rechanté la ronde populaire dont le refrain était :

> De la jeunesse pour danser,
> Toujours prêt à recommencer.

22 septembre 1789. — *Démophon*, opéra en 3 actes de Desriaux, musique de Vogel (1) et dont le sujet, comme celui de l'opéra de Grétry, était emprunté à Métastase.

Adrien créa le rôle de Démophon, Lays celui de Narbal, et Mlle Roussellois (2) Dircée. Laîné, Chateaufort, Leroux, Dufresne, Mmes Burette et Mullot remplirent

(1) Ce compositeur distingué était mort depuis le 26 juin 1788, à l'âge de 32 ans seulement.

(2) Elle effectuait ses débuts. Sa petite fille a été illustre, sur une autre scène, sous le nom de Léontine Fay (Mme Volnys).

les autres rôles de cet ouvrage qui fut joué 24 fois. L'ouverture seule en est restée; elle est même devenue classique.

15 décembre 1789. — *Nephté*, opéra en 3 actes d'Hofmann, musique de Lemoyne.

Laîné créa le rôle de Pharès, et Mle Maillard celui de Nephté. Cet ouvrage a eu 39 représentations; le jour de la première l'auteur fut rappelé sur la scène par le public enthousiaste. Mais, qui se souvient aujourd'hui de *Nephté*?

22 janvier 1790. — *Les Pommiers et le Moulin*, petit opéra en un acte dans le genre du *Devin du village*, paroles de Forgeot, musique de Lemoyne, joué avec succès par Lays, Adrien, Rousseau, Mmes Lilette et Gavaudan,

23 février. — *Télémaque dans l'île de Calypso*, ballet en trois actes de Pierre Gardel, musique de Miller.

4ᵉ DIRECTION DE LA VILLE DE PARIS

(1790-1792)

Le 8 avril 1790, la Ville de Paris reprit une quatrième fois, la direction de l'Opéra qu'elle fit alors gérer par plusieurs commissaires, lesquels administrèrent, pendant deux ans, pour son compte, les affaires de notre première scène lyrique. C'est durant cette période que fut décrétée la liberté des théâtres (1). L'Opéra, d'ailleurs ne fut point lésé par les effets de ce décret, car il ne pouvait craindre la concurrence.

Pendant cette nouvelle direction de la Ville de Paris, l'Opéra représenta les dix ouvrages suivants :

30 avril 1790. — *Antigone*, opéra en trois actes de Marmontel, musique de Zingarelli (2) joué sans aucun succès.

(1) Le 13 janvier 1791.
(2) Zingarelli (Nicolas-Antoine) mort en 1837 à 85 ans. Il a joui d'une certaine réputation, « qui a été — dit Fétis — plus grande que son mérite. »

15 juin 1790. — *Louis IX en Egypte*, opéra historique en trois actes, de Guillard et Andrieux, musique de Lemoyne.

Laîné jouait le rôle du Roi et Mlle Maillard celui d'une sultane. La mise en scène était fort belle, et les riches costumes orientaux produisirent grand effet, mais cependant l'ouvrage ne réussit pas.

22 octobre 1790. — Le *Portrait ou la divinité du sauvage*, opéra en deux actes de Saulnier, musique de Champein (1), joué par Dufresne, Chardini, Lays, Rousseau, Mmes Ponteuil et Roussellois.

Il s'agit du portrait d'une Julie auquel son amant Dorval fait tant de révérences amoureuses, qu'un sauvage à son service le prend pour une divinité et lui prodigue ses hommages et son adoration.

Ce faible sujet inspira faiblement le musicien dont la partition n'eut aucun succès.

14 décembre 1790. — *Psyché*, ballet en trois actes, de Pierre Gardel, musique de Miller, précédé de l'ouverture de *Démophon* de Vogel.

Castil-Blaze assure que ce ballet eut un

(1) Champein (Stanislas), mort le 19 septembre 1830 à 77 ans. C'est le père du critique musical Marie-François Champein.

tel succès, qu'on le joua 925 fois sans lasser le public.

15 février 1791. — *Cora*, opéra en quatre actes, tiré des *Incas* de Marmontel, par Valadier, et mis en musique par Méhul.

Cet ouvrage n'eut aucun succès.

8 mars 1791. — *Corisandre*, opéra en trois actes, d'après la *Pucelle* de Voltaire, par de Linières et Le Bailly, musique de Langlé (1).

Livret amusant, musique ordinaire, mais fort bien chantée par Laîné, Lays, Chéron, Moreau ; Mmes Byard, Mullot, Ponteuil et Chameroy.

14 juin 1791. — *Castor et Pollux*, opéra en cinq actes de Gentil Bernard, déjà mis en musique par Rameau. Partition nouvelle de Candeille, avec intercalation de divers morceaux provenant de l'ouvrage de Rameau. Grand et long succès avec reprises en 1814 en en 1817.

Le 20 juin, la famille Royale assiste à

(1) Langlé (Honoré), bibliothécaire du Conservatoire de Musique de Paris lors de son organisation. Il n'a fait que ce seul ouvrage pour l'Opéra, et il est mort en 1807 à 66 ans.

la représentation et la Reine recueille encore des applaudissements. Ce fut la dernière fois que l'infortunée princesse parut à l'Académie de Musique.

Le 22 du même mois, l'Académie royale de Musique et de danse, prend le titre de *Theâtre de l'Opéra.*

10 septembre 1791. — L'*Heureux stratagème,* opéra en deux actes, de Saulnier, musique de Jadin (1).
Cet ouvrage, dont le sujet était emprunté à la Comédie de Le Sage, *Crispin rival de son maître,* n'eut pas de succès.

13 septembre 1791. — Le Théâtre de l'Opéra reprend sa première dénomination d'Académie royale de Musique, qu'il change d'ailleurs presqu'aussitôt contre celle d'*Opéra National.*

11 décembre 1791. — *Bacchus et Ariane* ballet en un acte, musique de Rochefort, joué avec assez de succès.

29 décembre 1791. — *Œdipe à Thèbes,* opéra en trois actes du comte de la Touloubre, musique de Lefroid de Méreaux.

(1) Jadin (Louis-Emmanuel), mort en 1853 à 88 ans. Il a beaucoup écrit pour le théâtre et les instruments.

Laîné jouait Œdipe, Adrien Phorbas, et Mlle Maillard Jocaste.

L'OPÉRA PENDANT LA RÉVOLUTION
(1792-1800)

La Ville de Paris, en présence du déficit toujours croissant des recettes, de l'Opéra (1), renonce une fois encore à sa direction, et par acte, en date du 8 mars 1792 elle cède l'entreprise du théâtre pour trente années, à partir du 1ᵉʳ avril suivant, à l'ancien directeur Francœur et à son associé l'architecte Cellérier, mais sous la surveillance d'un membre de la Commune, le citoyen J.-J. Le Roux. Il fut même alors question de transférer l'Opéra dans une nouvelle salle qu'on eût élevée sur le terrain des écuries du Roi et sur l'emplacement du manége ; mais l'installation de la salle des séances de la Convention,

(1) Voici le compte de ses deux dernières années de direction :

Dépenses	2,231,131 fr.
Recettes	1,603,541 fr.
Déficit	627,590 fr.

au Manége même, empêcha qu'il fût donné suite à ce projet.

L'année suivante, la Commune, trouvant que « les procédés » de Francœur et de Cellérier n'étaient pas suffisamment révolutionnaires, décida par arrêt de son conseil, en date du 17 septembre 1793, et comme mesure générale, que les deux administrateurs de l'Opéra, seraient arrêtés. Francœur fut en effet appréhendé le jour même à son propre domicile et enfermé durant une année à la prison de la Force, pendant que son associé, plus heureux, parvenait à échapper aux poursuites.

La Commune, après ce bel exploit, entendit diriger elle-même l'Opéra pour son propre compte, avec un Comité d'administration choisi parmi les artistes du théâtre dont les opinions politiques paraissaient les plus sûres; on choisit alors Lays, Rey, Rochefort, La Suze, comme offrant à ce point de vue les meilleures garanties.

L'OPÉRA A LA SALLE LOUVOIS

(14 avril 1794)

Le 14 avril 1794, le Comité de Salut public décide que l'Opéra National « sera transféré sans délai au théâtre National, rue de la Loi. » C'était le théâtre qu'avait fait bâtir Mlle Montansier, sur l'emplacement de l'hôtel Louvois, tout proche la Bibliothèque Nationale (1). Le 7 août sui-

(1) Mlle de Montansier avait fait élever ce théâtre l'année précédente, sur les dessins de l'architecte Louis. Il porta successivement le nom de *Théâtre National* et de *Théâtre des Arts*. En lui prenant son théâtre, et comme elle faisait des difficultés, la Commune la fit emprisonner. Devenue libre elle réclama une indemnité qu'on lui fit longtemps attendre, et, c'est seulement le 25 juin 1795 qu'elle obtint en échange de sa propriété, la somme de huit millions... en assignats !.

A partir du 22 juin 1795, le théâtre de l'Opéra dut aussi percevoir ses recettes en assignats. Ce jour on fit 16,395 fr. de recette en papier, puis le papier se dépréciant de plus en plus, on fit, le 26 septembre, 41,980 fr. de recette, 402,000 fr. le 7 avril 1796, et enfin le 6 juin suivant 1,071,350 fr!.

vant l'Opéra commença ses représentations dans la nouvelle salle (1) en jouant la *Réunion du 10 août*, avec hymne et prologue de circonstance spécialement composés pour la cérémonie d'ouverture. En même temps l'Opéra changea son titre d'Opéra National contre celui de *Théâtre des Arts*, que portait la salle où il venait de s'installer.

Voici la description de cette salle dans laquelle l'Opéra donna ses représentations pendant vingt-six ans :

« Elevé sur un emplacement de vingt-neuf toises de profondeur sur dix-neuf de large, ce bâtiment a une façade sur chacune des quatre rues dont il est entouré. La face principale offre un grand portique de onze arcades, au-dessus duquel est le foyer ; les trois autres n'offrent rien de remarquable puisqu'une partie de l'édifice est employée en boutiques et en locations.

« Le vestibule qui a onze toises de longueur sur quatre de largeur, est décoré de colonnes doriques qui soutiennent le plafond ; la salle a environ soixante pieds de diamètre. Derrière le parterre est un rang de loges grillées ou baignoires, au-dessus sont trois rangs de loges, un

(1) C'est dans cette salle que les spectateurs du parterre furent pour la première fois assis.

quatrième est sur la corniche, un cinquième sous le plafond.

« Le théâtre a soixante-douze pieds en carré, l'avant-scène a quarante pieds d'ouverture.

« Le foyer a onze croisées de face sur la rue, et est divisé sur sa longueur en trois parties ; celle du milieu a soixante pieds, les deux autres ont chacune trente pieds ; il est décoré de colonnes ioniques, on y arrive par deux escaliers très-simples et très-étroits : les mêmes escaliers conduisent aux premières loges, six autres font le service du théâtre et conduisent aux chambres des acteurs, aux foyers, vestiaires, etc. (1). »

Le 1er juillet 1796, le Directoire nomme pour remplacer le Comité administratif qui n'a pas réussi à relever la fortune ni les affaires de l'Opéra, une nouvelle Commission d'administration composée des citoyens La Chabeaussière, Mazade (ancien marquis d'Avèze), Caillot, qui avait été célèbre comme chanteur à la Comédie Italienne, et enfin, qui l'eût cru?... Parny,

(1) *Description de Paris et de ses Édifices*, par J.-G. Legrand et C.-P. Landon, quatre parties en deux volumes in-8°, avec cent planches gravées et ombrées en taille douce, chez C.-P. Landon, peintre-éditeur, Paris, 1809.

Parny lui-même, l'aimable et licencieux poëte, choisi sans doute au seul effet de bien juger la valeur poétique des *libretti* !...

Ce Comité entre seulement en fonctions le 1er mai 1797. Le Directoire lui a d'abord notifié un nouveau changement, à introduire dans l'appellation du théâtre qui devra désormais, conformément à la lettre dont je donne ci-après la copie, porter le titre de *Théâtre de la République et des Arts* :

14 pluviose an V (1 février 1797).

« Citoyens

« L'intention du Directoire exécutif est que
« le théâtre dont vous êtes administrateurs,
« porte désormais le titre de *Théâtre de la Ré-*
« *publique et des Arts*, Vous voudrez bien, du
« jour même où vous recevrez cette lettre, ne
« plus employer d'autre dénomination.
« Salut et fraternité.

« Pour le Ministre de l'Intérieur
« *Le ministre de la Police générale*
 Pour absence,
« Signé : Cochon. »

Le ministre nomme en même temps pour Commissaire spécial, devant lui servir d'intermédiaire auprès du théâtre, un

certain Mirbeck qu'il congédie six mois après en lui donnant trois successeurs qui reçoivent le titre d'administrateurs provisoires : ce sont les sieurs Francœur, ancien directeur, Denesles et Baco.

Cette situation dure jusqu'en 1799 ; le 12 septembre de cette année, le directoire remplace les trois administrateurs provisoires par deux administrateurs définitifs, les sieurs Devismes et Bonnet de Treiches, ex-conventionnel. Cellérier, l'ancien associé de Francœur, reparaît avec le titre d'agent-comptable.

Ce Devismes n'est autre que de Vismes du Valgay, qui a déjà été directeur sous la monarchie, et qui a cru prudent de donner à son nom une tournure plus roturière. Sa direction ne fut ni plus heureuse ni surtout plus habile que les précédentes (1) et il ne resta guère que six mois en fonctions.

(1) C'était un assez pauvre sire qu'on chansonna un jour en plein théâtre dans un vaudeville joué à la salle Favart : *Une Nuit de Frédéric II*. Le directeur d'un spectacle de Berlin, raconte Castil-Blaze, y représentait Devismes ; on l'engageait à prendre des moyens pour dissiper les nuages de fumée et chasser l'odeur de la poudre qui remplissaient le théâtre après les

Pendant cette période de huit années, qui commence le 8 mars 1792 pour finir le 13 mars 1800, l'Opéra a représenté les vingt-neuf ouvrages dont la nomenclature suit :

2 octobre 1792. — *Hymne à la Liberté*, opéra de circonstance mis en scène par Pierre Gardel avec musique de Gossec.

Cet ouvrage, qui reçut ensuite le titre de *Hymne à la Patrie*, puis enfin celui d'*Offrande à la Liberté*, fut accueilli avec un grand enthousiasme (1). Gossec y avait introduit le chant nouveau de la *Marseillaise* orchestré par lui, et les strophes énergiques de Rouget de Lisle chantées par Laîné, et reprises par les chœurs, produisirent le plus grand effet. Mlle Maillard fut également très-applaudie dans le personnage de la Liberté.

pluies de feu de la pièce. La *prima donna* répondait pour lui de cette manière :

> Notre directeur n'y peut rien,
> Et sur ce point il faut l'absoudre,
> Ici tout le monde sait bien
> Qu'il n a pas inventé la poudre !..

(1) La première représentation avait produit 4,223 livres ; la seconde monta au chiffre de 5,200 livres.

27 janvier 1793. — *Le Triomphe de la République* ou *le Camp de Grandpré*, opéra de circonstance de M. J. Chénier, musique de Gossec.

Mlle Maillard représentait encore le personnage de la Liberté, dans cet ouvrage où reparut également *la Marseillaise*, pour le plus grand bonheur de la foule enivrée par les mâles accents de cet hymne populaire.

3 février 1793. — *La Patrie reconnaissante* ou *l'apothéose de Beaurepaire*, opéra de circonstance de Lebœuf, musique de Candeille, joué sans aucun succès.

5 mars 1793. — *Le Jugement de Paris*, grand ballet en trois actes de Pierre Gardel, musique de Méhul, joué avec le plus grand succès par Aug. Vestris, Mmes Saulnier, Aubry, Coulon, Duchemin, Colomb, Saint-Romain, Aimée, Clotilde (1), pour ses débuts, Delisse et Chevigny, c'est-à-dire tout ce que l'Opéra possède alors de

(1) Clotilde Mafleuroy. Elle devint l'une des plus riches danseuses de l'Opéra. Elle épousa le 19 mars 1802, le compositeur Boieldieu, le futur auteur de la *Dame Blanche*. Ce mariage ne fut pas heureux, et l'ex-danseuse mourut, éloignée depuis longtemps de son mari, le 15 décembre 1826.

plus brillant et de plus séduisant dans son corps de ballet.

20 mars 1793. — *Le Mariage de Figaro* de Beaumarchais, musique de Mozart.

Le texte de Beaumarchais avait été conservé tel quel et on y avait introduit seulement les divers morceaux des *Nozze di Figaro* sur un arrangement de Notaris. La pièce parut ainsi, aussi ennuyeuse et longue que possible. Elle fut d'ailleurs fort mal chantée et Lays n'eut aucun succès dans le personnage de Figaro. La curiosité publique avait cependant été très-excitée puisque la première représentation produisit 5,035 livres. L'œuvre de Mozart ne fut jouée que cinq fois.

2 juin 1793. — *Le Siége de Thionville*, opéra en deux actes de Saulnier et Duthil, musique de Louis Jadin.

Adrien, Renaud, Chéron, Leroux, Lefebvre, etc., jouent les principaux rôles de cet ouvrage dans lequel il n'y avait pas de personnage de femme.

La direction de l'Opéra s'étant refusée à donner le *Siége de Thionville* en représentation *gratis*, la Commune prit l'arrêté suivant :

« Considérant que depuis longtemps

l'aristocratie s'est réfugiée chez les administrateurs des différents spectacles;

« Considérant que ces Messieurs corrompent l'esprit public par les pièces qu'ils représentent;

« Considérant qu'ils influent d'une manière funeste sur la Révolution;

Arrête,

« Que le *Siége de Thionville* sera représenté *gratis* et uniquement pour l'amusement des sans-culottes qui, jusqu'à ce moment, ont été les vrais défenseurs de la liberté et les soutiens de la démocratie. »

9 août 1793. — *Fabius,* opéra en trois actes de Barouillet (Martin), musique de Lefroid de Méreaux.

Simple succès de circonstance.

25 octobre 1793. — *Montagne* ou *la Fondation du Temple de la Liberté,* opéra en un acte de Desriaux, musique de Granges de Fontenelle (1), joué par Lefebvre, Renaud, M^mes Ponteuil et Maillard représentant toujours la Liberté.

3 novembre 1793. — *Miltiade à Mara-*

(1) Granges de Fontenelle, mort en 1819 à 50 ans.

thon, opéra en deux actes de Guillard, musique de Lemoyne.

Cet opéra continue la trop longue série des ouvrages de circonstances ou à allusions politiques et militaires, plus ou moins justifiées, représentés alors autant pour satisfaire aux terribles exigences des tyrans du jour que pour tenter, par des œuvres, dont l'intérêt était plustôt dans leur actualité que dans leur valeur artistique même, un public devenu également despote et auquel il fallait, avant tout, des spectacles extraordinaires et des émotions vives (1).

13 décembre 1793. — Les *Muses* ou *le Triomphe d'Apollon*, ballet en un acte de Hus, musique de Ragué (2).

5 janvier 1794. — *Toute la Grèce* ou *Ce que peut la Liberté*, opéra de circonstance en un acte de Beffroy de Reigny, musique de Lemoyne.

(1) Les recettes n'étaient pas tombées à cette triste époque, aussi bas qu'on pourrait le supposer :

L'année 1790-91 produisit en recettes, faites à la porte du théâtre, 401,916 livres et l'année 1792-93 produisit 42,623 livres de plus, soit : 444,579 livres.

(2) Ragué (Louis-Charles), connu surtout comme harpiste.

Lays créa le rôle de Démosthènes et Mlle Maillard celui d'Eucharis.

21 janvier 1794. — Représentation *gratis* « en réjouissance de la mort du tyran » et pour son anniversaire. On joue *Miltiade à Marathon, le Siége de Thionville* et *l'Offrande à la Liberté.*

18 février 1794. — *Horatius Coclès*, opéra en un acte d'Arnault, musique de Méhul.

C'était également un opéra de circonstance, mais on y remarquait de beaux chœurs et une ouverture très-brillante que l'on joue encore de nos jours.

Cet ouvrage n'avait pas de rôles de femmes.

4 mars 1794. — *Toulon soumis*, opéra de circonstance de Fabre d'Olivet, musique de Rochefort.

Voici, comme curiosité, quelle était la distribution de cet à propos :

Un représentant du peuple près l'armée,	Chéron.
Un autre, prisonnier dans Toulon,	Adrien.
Un général français,	Leroux.
Un patriote opprimé,	Arnaud.
Un forçat,	Lays.

Un général anglais, Dufresne.
Un officier anglais, Lefebvre.
Une jeune toulonnaise patriote, Mme Chéron.

5 avril 1794. — *La Réunion du 10 août*, sans-culottide dramatique en cinq tableaux de Bouquier et Moline, musique de l'italien Porta (1).

« Rien de plus plat, de plus misérable, dit Castil-Blaze, n'avait été donné sur le théâtre de l'Opéra. »

Voici le détail des cinq tableaux de cette pièce singulière, dont la Convention reçut solennellement l'hommage en séance publique et dans laquelle on voyait Mlles Maillard et Chevigny vêtues en femme du peuple et traînées sur des canons par des sans-culottes !

1er Tableau. — Départ du cortége à la Bastille,

2e Tableau. — On fête l'Etre suprême au boulevard des Italiens.

3e Tableau. — Suite de la fête à la place de la Révolution.

4e Tableau. — Le cortége aux Invalides.

(1) Porta (Bernardo), compositeur italien, mort du choléra, à Paris, en 1832 à 74 ans.

5ᵉ Tableau. — Dénouement et apothéose an Champs de Mars.

Cet ouvrage, ainsi que nous l'avons dit plus haut, fut représenté dans la soirée d'ouverture de la nouvelle salle de l'Opéra, à la place Louvois.

23 août 1794. — *Denys le Tyran, maître d'école à Corinthe*, opéra en un acte de Sylvain Maréchal, musique de Grétry.

Voici, pour donner une idée des sottises qui servaient alors de prétexte à la musique des maîtres contemporains, le sujet de cet opéra de circonstance :

On y voyait Denys le tyran devenu maître d'école et faisant la classe à des enfants qui se moquaient de lui, le huaient et même le battaient ; Denys s'enivrait avec le savetier du coin, laissait choir sa couronne et finalement il était condamné, — comme apothéose — à être battu de verges aux pieds de la statue de la Liberté.

2 septembre 1794. — *La rosière républicaine*, opéra en un acte de Sylvain Maréchal, musique de Grétry.

Pièce de circonstance dont le sujet était non moins odieux qu'inepte. Lays y jouait le rôle d'un curé en goguette, qui finis-

sait par troquer sa soutane contre un costume de sans-culotte.

C'est dans cet ouvrage que l'on entendit pour la première fois, comme moyen musical, l'emploi d'un orgue dans une scène religieuse. Il est vrai que cette scène était, en partie, la dérision du culte et des chants religieux eux-mêmes.

29 septembre 1794. — *Le Chant du départ*, hymne patriotique et guerrier de M. J. Chénier, musique de Méhul.

Le public, toujours enthousiasmé par ce chant magnifique, le redemanda pendant un grand nombre de représentations.

11 octobre 1794. — *L'éducation de l'ancien et du nouveau régime*, hommage à J.-J. Rousseau, de Désorgues, musique de Jadin, et chanté dans une représentation spéciale consacrée à la célébration de l'anniversaire du célèbre écrivain.

10 août 1795. — *La journée du 10 août 1792 ou la chute du dernier tyran*, opéra ballet en quatre tableaux de Saulnier et Darrieux, musique de Kreutzer (1).

Dans cette pièce étrange on voyait Louis XVI et Marie Antoinette, Pétion,

(1) Kreutzer (Rodolphe) habile violoniste et compositeur né en 1766, mort en 1831.

Mandat, Roederer et un évêque en grand costume de cérémonie et la crosse à la main.

Deversi représentait Louis XVI et Mlle Maillard Marie Antoinette.

17 janvier 1797. — *Anacréon chez Polycrate*, opéra en trois actes de Guy, musique de Grétry.

Cet ouvrage distingué, très-bien chanté par Lays, remarquable dans le rôle d'Anacréon, Adrien, Rousseau, Mlle Henri et dans le ballet par Mlle Chameroy, a eu plus de cent représentations (1). On le jouait encore sous Louis XVIII, au commencement de la Restauration.

11 octobre 1797. — L'Opéra donne en l'honneur de Hoche une grande scène lyrique de M. J. Chénier, musique de Chérubini, sous le titre de : *La pompe funèbre du général Hoche*.

7 mai 1798. — *Le chant des vengeances*, intermède patriotique de Rouget de L'Isle pour les paroles et la musique, avec orchestration d'Eler.

(1) La première avait donné une des plus fortes recettes de l'époque, 9.354 fr.

12 juillet 1798. — *Apelle et Campaspe*, opéra en un acte de Demoustier, musique d'Eler (1) joué sans aucun succès.

4 septembre 1798. — *Les Français en Angleterre*, opéra de circonstance en deux tableaux de Saulnier, musique de Chrétien Kalkbrenner (2), représenté sans succès.

18 septembre 1798. — *Olympie*, opéra en trois actes de Gaillard, d'après la tragédie de Voltaire, musique de Chrétien Kalkbrenner, également joué sans succès.

4 juin 1799. — *Adrien*, opéra en trois actes d'Hoffmann, musique de Méhul.
Cet ouvrage, où l'on remarque plusieurs morceaux des plus distingués, a subi d'étranges vicissitudes. Il était terminé dès 1792, mais comme on y voyait le triom-

(1) André Eler né en 1764, mort en 1821. C'est le seul ouvrage qu'il a fait représenter a l'Opéra.
(2) Né en 1755, mort en 1806. Il a été chef du chant à l'Opéra de 1799 à sa mort. Il est père du célèbre pianiste Frédéric Kalkbrenner mort en 1849 et grand père d'Arthur Kalkbrenner, également pianiste de talent, et mort il y a une dizaine d'années à Paris.

phe d'un Empereur, la censure de l'époque en interdit les représentations. Il fut enfin joué en 1799, mais après quatre représentations, dont la première avait donné une recette de 9,905 fr. il fut de nouveau interdit. Il fut ensuite repris deux fois le 4 février 1800, et le 26 décembre 1801, mais sans succès. Cet opéra a eu en tout vingt représentations.

Laîné créa le rôle d'Adrien et Mlle Maillard celui de Sabine.

14 juin 1796. — *Nouvelle au camp de l'assassinat des Ministres français à Rastadt* (1), scène d'actualité mise en musique par Henri Berton (2).

16 septembre 1799. — *Léonidas ou les Spartiates*, opéra en un acte de Pixérécourt, musique de Persuis (3) et Gresnick (4), joué seulement trois fois.

(1) L'odieux assassinat des plénipotentiaires français avait eu lieu le 28 avril précédent.
(2) Henri Montan-Berton né en 1767 mort en 1844, auteur d'*Aline*, du *Délire*, de *Montano et Stéphanie* etc... et grand père de Pierre Berton actuellement artiste distingué de la Comédie française.
(3) Futur chef d'orchestre de l'Opéra. Né en 1769, Loiseau de Persuis est mort en 1819.
(4) Frédéric Gresnick, né à Liége et mort à Paris en 1799 à 47 ans. C'est le seul ouvrage qu'il ait fait jouer à l'Opéra.

27 novembre 1799. — *Héro et Léandre*, ballet en un acte de Milon, musique de F. C. Lefebvre, représenté avec grand succès, et dans lequel se font remarquer Mmes Dupont et Clotilde.

DIRECTIONS DE DEVISMES, DE BONNET DE TREICHES ET DE CELLERIER.

(13 mars 1800 — 16 novembre 1802)

Devismes de Valgay reprend de nouveau, le 13 mars 1800, la direction de l'Opéra, à ses risques et périls.

Bonnet de Treiches reste à l'administration comme chef du matériel. Mais après quelques mois de gestion, Devismes, sur je ne sais quel soupçon d'irrégularités commises dans son administration financière, est encore dépossédé et remplacé le 23 décembre 1800, par son ancien associé Bonnet de Treiches, qui reçoit le titre de Commissaire du gouvernement, avec Cellerier comme agent comptable.

La direction de Bonnet de Treiches ne dure qu'un an ; le 15 décembre 1801, Cellerier reprend la direction suprême avec le nommé Everat comme chef de la comptabilité.

L'Académie de Musique représenta quinze ouvrages nouveaux pendant ces rapides directions.

5 mai 1800. — *Hécube*, opéra en trois actes de Milcent (1), musique de Granges de Fontenelle.

Musique sans originalité, ce qui fit dire que si les paroles d'*Hécube* étaient de 1,100, la musique était de 100,000.

14 juin 1800. — *La Dansomanie*, ballet en deux actes de Pierre Gardel, musique de Méhul.

Grand succès de cet ouvrage dans lequel on danse « la valse » pour la première fois à l'Opéra.

26 juillet 1800. — *Praxitèle* ou *la ceinture*, opéra en un acte de Milcent, musique de Mme Devismes, femme du directeur de l'Opéra.

Sujet d'opéra un peu léger et même « polisson ». Lays jouait Praxitèle et Mlle

(1) Ancien secrétaire de l'Opéra.

Claris, l'amour. Dufresne, Duvernay, Laforest, Mmes Henry, Chevalier (1) et Mante créèrent les autres rôles de cet ouvrage qui eut un assez bon succès.

20 août 1800. — *Pygmalion*, ballet en deux actes de Milon, musique de F.-C. Lefebvre.

10 octobre 1800. — *Les Horaces*, opéra de Guillard, musique de Porta, joué par Adrien, Lays, Laîné et M^{lle} Maillard, et qui n'eut que cinq représentations.

C'est le soir même de la première que devait éclater un complot contre la vie de Bonaparte, premier consul. La dénonciation en fut faite la veille même à la police par l'un des conjurés qui furent tous arrêtés dans leurs loges, pendant la représentation.

24 décembre 1800. — *La Création du Monde*, oratorio en trois parties de Haydn (François-Joseph). Le livret original du baron Van Swietten avait été traduit par

(1) M^{lle} Chevalier de Lavit ; elle avait débuté le 26 décembre 1798 dans *Antigone*. Sous le nom de son mari, le danseur Branchu, elle est devenue l'une des plus illustres cantatrices de l'Opéra, où elle a chanté jusqu'en 1826. Elle est morte le 14 octobre 1850 à l'âge de 70 ans.

J.-A. de Ségur; Garat, Chéron, M^mes Branchu et Barbier-Valbonne, chantèrent les soli. Les chœurs étaient composés de cent cinquante exécutants, et l'orchestre de cent cinquante-six musiciens.

C'est le jour de l'exécution de *la Création*, et pendant que l'orchestre en commençait l'ouverture, qu'éclata la machine infernale, instrument de la fameuse conspiration, contre la vie du premier consul, dite de la rue Saint-Nicaise.

Cet événement porta malheur au chef-d'œuvre d'Haydn dont la première exécution avait produit une recette de 23,974 fr., tandis que la seconde tomba subitement au chiffre de 10,348 francs.

18 janvier 1801. — *Les Noces de Gamache*, ballet en deux actes de Milon, musique de F.-C. Lefebvre, réglé par Aumer qui y commença véritablement sa réputation (1) dans le rôle bouffon de Don Quichotte. M^lle Emilie Leverd, qui devait si longtemps briller à la Comédie-Française (2) débuta comme figurante, dans ce

(1) Il avait débuté, comme danseur, en 1798.

(2) Mlle Jeanne Emilie Leverd, née en 1781, morte en 1843. Elle a débuté au Théâtre-Français, le 30 juillet 1808 par le rôle de Célimène du *Misanthrope*.

Tout le monde connaît sa fameuse lutte avec

ballet dont le succès a été très-prolongé (1).

28 février 1801. — *Flaminius à Corinthe*, opéra en un acte de Pixérécourt et Lambert, musique de Kreutzer et de Nicolo (Isouard)(2), représenté sans aucun succès.

Lays, Laîné et M^{me} Branchu créèrent les principaux rôles.

12 avril 1801. — *Astyanax*, opéra en trois actes de Dejaure, musique de Kreutzer, joué sans succès par Laîné, Bertin, M^{mes} Maillard et Armand.

23 août 1801. — *Les Mystères d'Isis*, opéra en quatre actes de Morel, musique de Mozart, empruntée par Lachnith (3) à *il flauto magico*, *Don Giovanni* et *le Nozze di Figaro*.

Mlle Mars, lutte qui dura plusieurs années et dans laquelle Mlle Leverd eut forcément le dessous. Mlle Leverd avait aussi un joli talent de cantatrice d'opéra-comique.

(1) Il a été repris en 1815, en 1818 et enfin en 1841.

(3) C'est l'auteur de *Joconde*, de *Jeannot et Colin* et des *Rendez-vous Bourgeois*, ses trois ouvrages les plus connus. Il est mort en 1818, âgé d'à peine 42 ans.

(3) C'était un corniste distingué. Il a été aussi célèbre comme claveciniste.

Cet indigne pot-pourri eut pourtant un grand succès, grâce aux airs divins de Mozart, et on le joua plus de cent fois à l'Opéra.

7 novembre 1801. — *Le Casque et les Colombes*, opéra de circonstance en un acte de Guillard et Colin d'Harleville, musique de Grétry, joué par Lays, M^{mes} Branchu, Henry et Selmer (1).

C'était une allusion aux préliminaires de la paix d'Amiens, qui venaient d'être signés. Des colombes faisant leur nid dans un casque, symbolisaient cet heureux présage d'une solution pacifique qui devint hélas! une prompte désillusion.

3 mars 1802. — *Le Retour de Zéphire*, ballet en un acte de Pierre Gardel, musique de Steibelt, représenté avec succès.

14 avril 1802. — *Chant des Bardes*, extrait de l'opéra *Ossian ou les Bardes*, musique de Le Sueur sur un livret de Dercy, chanté en l'honneur et à la gloire des héros!

4 mai 1802. — *Sémiramis*, opéra en

(1) Ce petit ouvrage n'eut que trois représentations.

trois actes de Desriaux, d'après la tragédie de Voltaire, musique de Catel (1).

Débuts du ténor Roland dans le rôle d'Arsace ; M^{lle} Maillard joue Sémiramis et M^{me} Branchu Azéma.

On avait fait beaucoup de bruit autour de cet ouvrage qui ne justifia pas sa grande réputation « avant la lettre. » On ne le joua que vingt-deux fois de 1802 à 1810, année de sa dernière représentation.

14 septembre 1802. — *Tamerlan*, opéra en trois actes de Morel, d'après *l'Orphelin de la Chine*, tragédie de Voltaire, musique de Winter (2), joué par Chéron, Lays, Laforêt et M^{lle} Maillard.

Cet ouvrage n'a que douze représentations.

(1) Catel (Charles), excellent professeur d'harmonie, mais compositeur médiocre, mort en 1830 à 57 ans.

(2) Pierre de Winter, compositeur bavarois, mort en 1825 à 71 ans.

GÉRANCE DES PRÉFETS DU PALAIS.

(26 novembre 1802.— 1er novembre 1807.)

Le premier consul rattache à sa maison la haute direction de l'Opéra. Il décide, le 25 novembre 1802, que le théâtre des arts sera désormais placé sous la surveillance des préfets du palais, qui géreront les affaires de notre premier théâtre lyrique. Un directeur, qui ne peut agir que sous leurs ordres, le librettiste Morel, est nommé en remplacement de Cellerier, et Bonnet de Treiches reparaît encore en qualité d'agent comptable.

En 1805, l'Opéra modifie encore une fois son titre officiel et il reste simplement le théâtre des arts; le mot de République est supprimé dans son enseigne. A l'avénement de l'empire il reçoit l'appellation nouvelle *d'Académie impériale de Musique*. Mais son organisation reste la même, et la décision consulaire du 26 novembre 1802 n'est modifiée que le 1er novembre 1807.

Pendant ces cinq années, l'Opéra a représenté les vingt-six ouvrages suivants.

14 janvier 1803. — *Daphnis et Pandrose*, ou *la Vengeance de l'Amour*, ballet en deux actes de Pierre Gardel, musique de Méhul.

15 février 1803. — *Delphis et Mopsa*, opéra en deux actes de Guy, musique de Grétry.

Ce dernier ouvrage du maître n'eut pas de succès.

29 mars 1803. — *Proserpine*, opéra en trois actes de Guillard, d'après le livret de Quinault, musique de Paisiello (1), joué par Lays, Bertin Laforêt, M^{mes} Branchu, Armand et Chollet.

Cet ouvrage estimable n'a eu que treize représentations et n'a jamais été repris.

7 avril 1802. — *Saül*, oratorio en trois parties, arrangé par Lachnith et Kalkbrenner, sur des morceaux empruntés aux œuvres de Cimarosa, Haydn, Mozart et Païsiello.

Cet oratorio fut donné à l'opéra à l'occasion de la Semaine Sainte.

3 juin 1803. — *Lucas et Laurette* ballet en un acte de Milon, musique de F. C. Le-

(1) C'est le premier et le seul ouvrage de ce maître qu'il ait composé pour l'Opéra de Paris.

febvre, dansé par Goyon, Vestris et Mme Gardel.

10 août 1803. — *Mahomet II*, opéra en trois actes, musique de Jadin, sur un livret de Saulnier, joué sans succès (1).

5 octobre 1803. — *Anacréon ou l'Amour fugitif*, opéra ballet en deux actes de Mendouze, musique de Cherubini, dont l'ouverture seule a eu un véritable succès.
Lays jouait Anacréon, Mlle Lacombe, Glycère et Mme Gardel, Athanaïs, personnage à la fois chantant et dansant.

9 février 1804. — *Le connétable de Clisson*, opéra en deux actes d'Aignan, musique de Porta, avec ballets de Gardel.
Lainé, Bertin, Nourrit, Moreau, Picard, Mmes Branchu et Armand créèrent cet ouvrage qui n'eut que dix-huit représentations. On fit courir sur l'auteur une chanson satirique dont le refrain seul est resté :

Porte ailleurs ta musique, Porta
Porte ailleurs ta musique !

Punition, dit Castil Blaze, qui n'était pas proportionnée à son crime !

(1) Trois représentations seulement.

13 avril 1804. — *Le Pavillon du Calife*, opéra en deux actes de Deschamps (1), musique de Dalayrac, représenté sans succès.

10 juillet 1804. — *Les Bardes* (2), opéra en cinq actes de Dercy et J. M. Deschamps, musique de Lesueur, joué par Lainé, Lays, Chéron, Adrien, et Mlle Armand.
Cet ouvrage eut un immense succès ; l'Empereur, qui assistait à la première représentation, fit venir le compositeur dans sa loge et lui remit la croix de la légion d'honneur. Le lendemain il lui envoya une tabatière en or, contenant 6,000 francs et dans la boite de laquelle étaient gravés ces mots : *l'Empereur des Français à l'auteur des Bardes* (3).

23 octobre 1804. — *Une demi-heure de caprice*, ballet en un acte réglé par Pierre Gardel et joué sans succès.

(1) Avec la collaboration de Després et de Morel. Livret ennuyeux qui aida à la chute de l'ouvrage. Repris plus tard à l'Opéra-Comique (1822) sous le titre de *le Pavillon des Fleurs*, avec des remaniements, cet ouvrage ne réussit pas davantage.
(2) On appelle encore cet opéra : *Ossian* ou *les Bardes*.
(3) Jean-François Lesueur était né en 1763 ; il est mort le 6 octobre 1837 à Paris, laissant un grand renom, mais des œuvres qu'on ne joue plus.

18 décembre 1804. — *Achille à Scyros,* ballet en trois actes de Pierre Gardel, musique de Cherubini.

Cet ouvrage, dans lequel Duport jouait le rôle d'Achille, obtint un grand succès.

10 avril 1805. — *La prise de Jéricho,* oratorio arrangé par Lachnith et Kalkbrenner sur les œuvres de différents auteurs, et à l'occasion de la Semaine Sainte.

10 mai 1805. — *Acis et Galatée,* ballet en un acte de Duport, musique de Darondeau (1) et de Gianella (2), représenté avec assez de succès.

17 septembre 1805. — *Don Juan*, opéra en trois actes de Mozart, arrangé par Thuring et Baillot, pour le livret, et par Chrétien Kalkbrenner pour la musique.

On n'a pas l'idée de la singulière mutilation que ces trois arrangeurs firent subir au chef-d'œuvre de Mozart dans lequel Kalkbrenner introduisit, à plusieurs reprises, des airs de sa façon ! Aucun morceau n'a-

(1) Henri Darondeau. C'est la seule œuvre de ce compositeur qu'ait jouée l'Opéra. Il a surtout écrit des ballets et autres compositions musicales pour la Porte-Saint-Martin et les Variétés.

(2) Célèbre flûtiste italien; il n'a fait jouer que cet ouvrage à l'Opéra.

vait été intégralement respecté ni, surtout, n'avait été laissé à sa place. On avait coupé, taillé, rogné, dérangé, et l'œuvre immortelle de Mozart avait cependant la vie si forte et si dure qu'elle résista à la mutilation et obtint, en plusieurs années il est vrai, une série de trente représentations.

Voici comment fut alors distribué *Don Juan* :

Don Juan	Roland
Leporello	Huby
Ottavio	Laforêt
Mazetto	Dérivis
Le Commandeur	Bertin
Elvire	Mmes Armand
Donna Anna	Pelet
Zerline	Ferrière

Le fameux trio des masques était chanté par trois hommes, deux ténors et une basse les sieurs Martin, Lhoste et Gaubert.

29 octobre 1805. — *L'amour à Cythère*, ballet en deux actes de Bonnachon, musique de Gaveaux (1), représenté sans succès

4 février 1806. — *Austerlitz*, scène mêlée de chant et de danse de Esménard,

(1) C'est le célèbre chanteur de l'Opéra-Comique Pierre Gaveaux.

musique de Steibelt, divertissement de Gardel, en l'honneur du retour de Napoléon à Paris, après la glorieuse campagne de 1805.

15 avril 1806. — *Nephtali ou les Ammonites*, opéra en trois actes de Aignan, musique de Blangini (1), représenté avec succès (2).

30 mai 1806. — *Le Barbier de Séville*, ballet en trois actes de Blache et de Duport, représenté avec un vif succès. On nomme aussi quelquefois ce ballet *Figaro* ou *la précaution inutile*.

25 juin 1806. — *Paul et Virginie*, ballet en trois actes de Gardel, musique de Kreutzer, empruntée à son opéra comique du même nom, et représenté d'abord, la veille, au palais de Saint-Cloud, devant la cour impériale.

Albert, Goyon et Mlle Bigottini, alors dans tout son éclat, créèrent les rôles de ce joli ouvrage, qui eut une reprise en 1826.

(1) Félix Blangini, né à Turin. Il a surtout écrit pour l'Opéra-Comique.

(2) Vingt-sept représentations.

20 juillet 1806. — *Le Volage fixé* (1), ballet en un acte réglé par Duport et dansé, avec grand succès, par lui et par sa sœur.

21 juillet 1806. — M^me Catalani commence la série de ses concerts (2).

19 août 1806. — *Castor et Pollux*, opéra en cinq actes, arrangé par Morel sur le livret de Bernard, mis jadis en musique par Rameau, partition nouvelle de Winter, qui avait déjà été jouée à Londres.

Cet ouvrage, malgré une brillante mise en scène, n'a que treize représentations.

(1) On appelle encore ce ballet : *L'Hymen de Zéphyre*.

(2) Cette célèbre virtuose avait d'abord chanté à Saint-Cloud les 4 et 11 mai précédents et elle avait reçu 50,000 fr. pour prix de son talent. Née en 1779, Angélique Catalani épousa en 1805 l'officier français Valabrègue. On la revit en France sous la restauration, elle devint même directrice du Théâtre-Italien en 1814, puis en 1816. Elle a cessé de chanter en 1827 et elle est morte du choléra en 1849.

Avant elle, en 1801, la célèbre M^me Grassini avait aussi donné deux concerts à l'Opéra; elle fut un peu plus tard attachée spécialement aux théâtres de la Cour Impériale, mais elle ne parut jamais sur la scène de l'Opéra dans un ouvrage entier. Elle est morte en 1850 à 77 ans.

9 novembre 1806 et 2 janvier 1807, deux cantates de circonstance :

1° *Chant de Victoire,* paroles de Dupuy des Islets, musique de Persuis, en l'honneur de l'Empereur et Roi et des exploits de la Grande Armée :

2° *L'Inauguration du Temple de la Victoire,* scène de Baour-Lormian, mise en musique par Lesueur et Persuis.

Laîné, Nourrit (1) et Bertin chantèrent dans ces deux scènes d'actualité.

27 février 1807. — *Le Retour d'Ulysse,* ballet en trois actes de Milon, musique de Persuis.

Mlle Aubry, qui jouait Pallas, tomba si malheureusement d'un nuage sur lequel elle trônait, qu'elle se cassa le bras en deux endroits et ne se remit jamais suffisamment pour pouvoir reparaître sur la scène.

Mlle Chevigny était toujours très-applaudie, dans ce ballet, où elle jouait la nourrice d'Ulysse.

(1) Louis Nourrit, né le 4 août 1780, a débuté à l'Opéra le 3 Mars 1805 comme premier ténor, par le rôle de Renaud dans *Armide.* Il a quitté la scène en 1826 et il est mort en 1831. C'est le père d'Adolphe Nourrit.

23 octobre 1807, — *Le Triomphe de Trajan*, opéra en trois actes de Esménard, musique de Lesueur et Persuis.

Cet opéra fut composé pour célébrer l'acte généreux de Napoléon brûlant à Berlin, sur la sollicitation de la comtesse d'Hazfeldt, une lettre qui prouvait la trahison de son mari et allait lui mériter la peine de mort.

L'opéra se terminait en effet par une scène dans laquelle Trajan brûlait, sur un réchaud, les pièces d'un procès criminel.

Le succès fut très-grand, et il s'est longtemps prolongé. (1) Laîné, Lays, Dérivis, Nourrit, Bertin, Mmes Branchu et Armand en ont créé les principaux rôles.

(1) La première représentation produisit une recette de 10,377 fr. En 1814 *Trajan* était joué pour la centième fois, et cependant on ne connaît guère aujourd'hui de cet ouvrage qu'une marche de Lesueur qui est d'un grand effet.

ADMINISTRATION DES SURINTENDANTS IMPÉRIAUX ET ROYAUX.

(1ᵉʳ novembre 1807) — (2 mars 1831)

Le 29 juillet 1807, l'Empereur supprime par décret, la liberté des théâtres, et réduit à huit le nombre des scènes lyriques et dramatiques de la capitale.

Le 1ᵉʳ novembre suivant, nouveau décret créant la surintendance des grands théâtres de Paris (1), et remettant l'administration de l'Académie impériale de Musique entre les mains du premier chambellan de l'Empereur. Le même décret nomme :

Directeur de l'Opéra, Picard auteur dramatique ;
Administrateur-comptable : Wante ;
Inspecteur : Despréaux ;
Secrétaire : Courtin.

(1) Article 1ᵉʳ du décret : Un officier de notre maison sera chargé de la surintendance des quatre grands théâtres de la capitale sous le nom de : *Surintendant des spectacles.*

A la chute de l'empire, l'Opéra devient Académie royale de Musique (5 avril 1814) et passe dans les attributions du Ministre de la Maison du Roi, le comte de Pradel, qui garde le titre de surintendant.

Le 21 mars 1815, l'Opéra reprend de nouveau le titre d'Académie impériale de Musique, mais, le 9 juillet suivant, après la deuxième et définitive chute du premier empire, elle redevient encore Académie royale.

Picard est toujours demeuré, durant ces vicissitudes, à la tête de l'Opéra, avec le titre de Directeur.

Le 18 janvier 1816, une ordonnance royale remplace Picard, cessionnaire volontaire, par Papillon de la Ferté, avec Choron pour régisseur, et Persuis comme inspecteur de la musique.

La même ordonnance règle les droits d'auteurs (1) et diverses autres questions d'intérieur.

(1) Opéras joués seuls : 500 fr. pour les auteurs jusqu'à la 40ᵉ représentation et 200 fr. pour les suivantes.

Petits ouvrages complétant un spectacle : 240 fr. jusqu'à la quarantième représentation et 100 fr. pour les suivantes.

Tout auteur de deux grands ouvrages a ses entrées pour 10 ans ; trois ouvrages les donnent pour la vie.

En 1817, Choron reprend et joint ses attributions aux siennes.

Le 30 octobre 1819, l'illustre violoniste Viotti remplace, dans la direction de l'Opéra, Persuis que sa santé oblige à se retirer définitivement. Il a lui-même, pour successeur, deux ans après, le 1er novembre 1821 un autre violoniste d'un talent non moins grand, M. François Habeneck qui conserve trois ans sa direction.

Ces différents directeurs ont géré l'Opéra sous la haute main des surintendants royaux : le comte de Pradel puis le comte de Blacas, qui a succédé au comte de Pradel ; le marquis de Lauriston, qui a remplacé le comte de Blacas et enfin, — au moment ou Louis XVIII va mourir, — le duc de Doudeauville succédant au marquis de Lauriston. Le fils du nouveau surintendant, le vicomte Sosthènes de la Rochefoucauld devient, en réalité, le véritable directeur des Beaux-Arts en France.

Habeneck quitte peu après la mort du roi, le 26 novembre 1824, la direction du théâtre et prend celle de son orchestre ; il est remplacé par le directeur d'un dépôt de mendicité, le Sr Duplantys qui va gérer pendant trois ans, toujours sous la main du surintendant, les affaires et la fortune de l'Opéra.

Le 12 juillet 1827, Duplantys a pour successeur le compositeur Lubbert, (1) qui devait avoir la gloire de monter *Guillaume Tell* et *la Muette*.

La révolution de 1830 modifie encore les règlements d'administration qui régissent l'Opéra ; le Ministre de la Maison du Roi étant supprimé, l'Opéra passe dans les attributions du Ministère de l'Intérieur, et le 2 mars 1831. M. Lubbert cesse de présider aux destinées de l'Académie royale de Musique.

Pendant la longue période de la surintendance responsable et des directeurs sans responsabilité, l'Opéra a représenté les quatre-vingt six ouvrages nouveaux dont voici la nomenclature :

15 décembre 1807. — *La Vestale*, opéra en trois actes d'Etienne de Jouy, musique de Spontini, joué par Laîné. Lays, Dérivis, (2) Mmes Branchu et Maillard. Les ballets étaient de Gardel.

(1) Lubbert (Timothée). Il n'a écrit que quelques opéras-comiques joués sans succès. En quittant l'Opéra il a voulu diriger l'Opéra-comique et il s'y est ruiné. Il est mort en 1859 à 63 ans.

(2) Célèbre basse ; a débuté le 11 février 1803 dans les *Mystères d'Isis* (Zarastro).

Il s'est retiré le 5 mai 1828 et il est mort en 1856 à l'âge de 76 ans.

Ce bel et sévère ouvrage obtint un grand succès. L'Empereur lui avait donné son haut patronage et avait rendu sa représentation possible. Il eut plus de cent représentations en dix ans : il fut repris en 1834 avec Nourrit, Levasseur et Mlle Falcon et en 1854 avec Roger, Obin, Bonnehée, Mmes Cruvelli et Poinsot, mais chaque fois sans la faveur qui l'avait d'abord accueilli.

8 mars 1808. — *Les amours d'Antoine et de Cléopâtre*, ballet en un acte d'Aumer, musique de Kreutzer, dans lequel Mlle Chevigny, mimant et dansant le rôle d'Octavie, obtient un brillant succès.

24 mai 1808. — *Aristippe,* opéra en deux actes de Giraud et Leclerc, musique de Kreutzer, joué avec grand succès par Lays, Dérivis, Laforêt et Mme Ferrière.
Les ballets de cet ouvrage étaient fort beaux et la mise en scène splendide, ce qui n'a pas nui à sa très-longue vogue (1).

4 octobre 1808. — *Vénus et Adonis*, ballet de Gardel, musique de F. C. Lefebvre, joué d'abord à Saint-Cloud, devant la Cour le 1er septembre précédent.

(1) Plus de cent représentations.

20 décembre 1808. — *Alexandre chez Appelle*, ballet en deux actes de Gardel, musique de Catel.

21 mars 1808. — *La Mort d'Adam*, opéra en trois actes de Guillard, musique de Lesueur, joué par Dérivis, Laîné, Lays, Nourrit, Bertin, Bonel, Mmes Maillard et Garnier. Les ballets étaient de Milon et de Gardel.

Le succès de cet ouvrage fut très-grand les décorations étaient admirables ; la dernière surtout, représentant l'apothéose d'Adam dans le ciel, et qui avait été combinée et peinte par Degotti, excita des transports d'enthousiasme. *La Mort d'Adam* eut les honneurs de la chanson. Dans une première satire on faisait ainsi parler l'auteur de ce remarquable opéra :

Ma pièce je l'avoue est d'un ennui mortel ;
Mais au séjour de l'Éternel,
Si beau, qu'on n'a rien vu de tel,
Je transporte à la fin Adam avec Abel
Et je réussis, grâce au *ciel !*...

On fit encore courir le quatrain suivant qui d'ailleurs — pas plus que les vers ci-dessus — n'avait la justice ou la raison pour lui, attendu que *la Mort d'Adam* est

en somme une des œuvres les plus estimées de Lesueur :

> Dans la pièce d'*Adam*, si quelqu'un m'intéresse
> Hélas, messieurs ce n'est pas lui.
> Adam meurt, j'en conviens, mais il meurt de
> [vieillesse ;
> Plaignons plutôt les gens qu'il fait mourir
> [d'ennui !...

28 novembre 1809. — *Fernand Cortès* ou *la conquête du Mexique*, opéra en trois actes d'Esménard et de Jouy, d'après la tragédie de Piron, musique de Spontini.

Lays, Laîné, Laforêt, Dérivis. etc.. et Mme Branchu ont créé les principaux rôles de ce bel ouvrage dont le grand succès ne se manifesta pas tout d'abord, puisqu'il n'eut que vingt-quatre représentations en six années. Depuis *Fernand Cortès*, a été estimé à sa juste valeur ; on l'a joué plus de cent fois à l'Opéra, et il a reçu sur les scènes étrangères (1) un accueil non moins brillant et mérité.

25 décembre 1809. — *La fête de Mars*, ballet en un acte de Gardel, musique de Kreutzer.

(1) Stockholm (1826 et 1838) Vienne (1854) etc...

24 janvier 1810. — *Hippomène et Atalante*, opéra en un acte de Lehoc, musique de Louis Piccinni (1) fils, représenté sans succès.

Dans la même soirée (2) on donna un nouveau ballet *Vertumne et Pomone*, de Pierre Gardel, musique de Lefebvre.

23 mars 1810. — *La Mort d'Abel*, opéra en trois actes d'Hoffmann, musique de Kreutzer.

Le sujet de cet ouvrage biblique était emprunté à Gessner ; il ne fournit qu'un livret long et ennuyeux.

La musique renferme quelques beaux morceaux qui ont assuré son succès. Laîné créa le rôle de Caïn, Nourrit celui d'Abel ; Dérivis représentait Adam et Mlle Maillard Eve.

Persuis remplace comme chef d'orchestre, Rey qui tenait la place depuis 1776. et qui meurt peu de temps après sa mise à la retraite (3).

(1) C'est le deuxième fils du maître de ce nom. Il a surtout écrit pour l'Opéra-comique.

(2) Soirée au bénéfice de Laîné, et que complétait une reprise de *Colinette à la Cour*.

(3) Le 15 juillet 1810.

8 juin 1810. — *Persée et Andromède*, ballet en trois actes de Pierre Gardel, musique de Méhul représenté avec succès.

8 août 1810. — *Les Bayadères*, opéra en trois actes de E. de Jouy, musique de Catel, joué avec grand succès (1) par Nourrit, Dérivis, Laforêt, Bertin, Eloy, Mme Branchu.

27 mars 1811. — *Le berceau d'Achille*, intermède en un acte de E. Dupaty, musique de Kreutzer, représenté en l'honneur de la naissance du Prince impérial (Le Roi de Rome).

16 avril 1811. — *Sophocle*, opéra en trois actes de Morel, musique de Fiocchi. représenté d'abord devant la Cour, aux Tuileries, le 2 décembre précédent.

Nourrit, Lays, Laîné, Dérivis et Mme Branchu créent les principaux rôles de cet ouvrage qui n'a eu aucun succès.

25 juin 1811. — *L'enlèvement des Sabines*, ballet en trois actes de Milon, musi-

(1) Plus de cent représentations en huit ans.
(2) Vincent Fiocchi né à Rome. C'est le seul ouvrage qu'il ait donné à l'Opéra.

que de Berton, représenté d'abord à Fontainebleau, devant la Cour, le 4 novembre précédent.

Grand succès de cet ouvrage, dans lequel Berton avait fait reparaître divers motifs et morceaux de ses meilleurs opéras.

17 septembre 1811. — *Les Amazones* ou la *Fondation de Thèbes*, opéra en trois actes de E. de Jouy, musique de Méhul, qui renferme de belles parties, ne fut cependant représenté que neuf fois.

28 avril 1812. — Grand succès de *l'Enfant prodigue*, ballet en un acte de Gardel, musique de Berton, dansé par Vestris, Beaupré et M^{es} Bigottini et Gosselin.

26 mai 1812. — *Œnone,* opéra en deux actes de Le Bailly, musique de Kalkbrenner.

Cet opéra était inachevé lors de la mort du compositeur ; c'est son fils, le célèbre pianiste Frédéric Kalkbrenner, qui compléta cet ouvrage posthume, lequel, d'ailleurs, n'eut point de succès.

15 septembre 1812. — *La Jérusalem délivrée,* opéra en cinq actes de Baour-Lormian, musique de Persuis, ouvrage médiocre, que sa mise en scène, d'une grande

magnificence, sauva seule d'une chute complète.

Mme Branchu, créa le rôle de Clorinde; Lavigne (1), Tancrède ; Lays, Roger ; Bertin, Godefroy de Bouillon.

5 février 1813. — *Le Laboureur chinois*, opéra en un acte de Morel, musique de H. Berton.

Les principaux motifs de cet ouvrage étaient empruntés à Mozart, J. Haydn, etc., et arrangés, tant bien que mal, en une sorte de pot-pourri que fit réussir le charme de la principale interprète, la séduisante Mlle Hymm, devenue Mme Albert (2).

6 avril 1813. — Les *Abencérages*, opéra en trois actes de E. de Jouy, musique de Cherubini.

Cet opéra, qui renferme des morceaux remarquables, et dont quelques-uns sont demeurés classiques, n'eut pas un long

(1) Ténor distingué; il a débuté le 2 mai 1809 dans *Iphigénie en Aulide*.
(2) Elle avait imaginé, dans le rôle de la chinoise Nida, une ravissante et originale coiffure qui eut une vogue de plusieurs années, et que la société des femmes les plus à la mode se fit gloire de porter. Elle appartenait à l'Opéra depuis le 15 mars 1806; elle avait débuté dans *Œdipe à Colone*.

succès. L'Empereur, qui partait le lendemain pour la campagne d'Allemagne, assistait avec Marie-Louise à la première représentation. Les ballets étaient brillants et furent très-applaudis ; on y remarqua surtout le mime Albert qui joua de la guitare en dansant, et, dans le rôle de Noraïne, Mme Branchu que le public rappela.

10 août 1813. — Chûte de *Médée et Jason*, opéra en trois actes de Milcent, musique de Granges de Fontenelle.

C'est de la représentation de cet opéra que date le mot « laissons là Médée et Jasons, » dit par un critique du parterre.

23 novembre 1813. — *Nina* ou la *Folle par amour*, ballet en deux actes de Milon, musique de Persuis, représenté avec grand succès et dans lequel Mlle Bigottini obtient un véritable triomphe.

1er février 1814. — *L'Oriflamme*, opéra d'actualité en un acte de Baour Lormian, musique de Berton, B. Kreutzer, Méhul et Paër.

Cette pièce patriotique satisfaisait à la fois tous les partis : les légitimistes y voyaient l'oriflamme de Saint-Louis tout fleurdelisé d'or ; les bonapartistes s'extasiaient en pensant aux trois couleurs, em-

blèmes du drapeau impérial, alors menacé sur les derniers champs de bataille de la France même !

La pièce fut jouée onze fois de suite au milieu de l'enthousiasme d'une foule toujours compacte, et rapporta plus de 100,000 fr. à la direction du théâtre.

8 mars 1814. — *Alcibiade solitaire*, opéra en deux actes de Cuvelier, musique de Louis-Alexandre Piccinni (1), représenté sans succès.

23 août 1814. — *Pélage* ou le *Roi de la Paix*, pièce d'actualité en deux actes de E. de Jouy, musique de Spontini.

Cet ouvrage, composé en l'honneur du retour de Louis XVIII (2), était chanté par Lays, Nourrit, Bonet, Levasseur (3), Mmes Branchu, Albert et Lebrun.

(1) Fils naturel du maître de ce nom.

(2) Louis XVIII parut pour la première fois à l'Opéra le 17 mai 1814. On lui donna *Œdipe à Colonne* avec un nouveau divertissement intitulé *le Retour des Lys*.

(3) Levasseur (Nicolas-Prosper), a débuté le 5 octobre 1813 dans *la Caravane*; a quitté l'Opéra en 1853 ; sa représentation de retraite a eu lieu le 29 octobre de cette même année et a produit 13,887 fr. Professeur au Conservatoire, chevalier de la Légion-d'Honneur, Levasseur est mort en 1871 à 80 ans.

4 avril 1815. — L'*Epreuve villageoise*, ballet en deux actes de Milon, d'après l'opéra de Desforges et Grétry, musique de Persuis.

Grand succès, malgré la gravité des événements qui font pressentir une guerre inévitable (1).

30 mai 1815. — Insuccès de la *Princesse de Babylone*, opéra en trois actes de Vigée et Morel, musique de Kreutzer.

30 juin 1815. — L'opéra ferme jusqu'au 9 juillet, pour raisons politiques.

Rodolphe Kreutzer remplace Persuis comme chef d'orchestre.

14 juillet 1815. — Représentation solennelle, à laquelle assistent Louis XVIII, l'Empereur de Russie et le Roi de Prusse. On joue *Iphigénie en Aulide* et la *Dansomanie*. Le spectacle est complété par l'air de *Vive Henri IV* que chante Lays.

(1) Nous sommes revenus à l'Empire pour « Cent jours. » Napoléon se montre, en gala, à l'Opéra le 18 avril 1815. On donne *la Vestale* et le ballet de *Psyché*. Enthousiasme considérable, le même d'ailleurs qui avait accueilli Louis XVIII un an plus tôt, et qui, deux mois plus tard, allait encore accueillir son retour !...

25 juillet 1815. — *L'Heureux Retour*, ballet en un acte de Gardel, musique de Persuis, Berton et Kreutzer.

Ce ballet, accueilli avec succès, a été composé en l'honneur du roi, dont on célèbre, une deuxième fois, l'heureux retour.

12 décembre 1815. — *Zéphire et Flore*, ballet en deux tableaux de Didelot, musique de Venua. Duport et sa sœur remplissaient les rôles de Zéphyre et de Flore, dans ce joli ouvrage, dont le succès fut prolongé.

22 février 1816. — Grand succès de *le Carnaval à Venise* ou *la Constance à l'Epreuve*, ballet en deux actes de Milon, musique de Persuis et de Kreutzer, et dont Albert et Mlle Bigottini dansèrent les deux principaux rôles.

23 avril 1816. — *Le Rossignol*, opéra en un acte d'Etienne, musique de Lebrun, et dont le succès a été considérable (1), bien que la musique en soit ordinaire.

Mme Albert (Mlle Hymm), et le flûtiste Tulou (2), qui exécutait, dans cet ouvrage,

(1) Plus de cent représentations en quatre ans.

(2) Tulou (Jean-Louis), le célèbre flûtiste, a appartenu à l'Opéra de 1813 à 1856. Il est mort en 1865, à 79 ans.

un solo très-compliqué et très-brillant, y obtinrent de vifs applaudissements.

21 juin 1816. — *Les Dieux Rivaux* ou les *Fêtes de Cythère*, opéra-ballet en un acte d'E. Briffaut et Dieulafoy, musique de Berton, Kreutzer, Persuis et Spontini, composé en l'honneur du mariage du duc de Berri et de la princesse Caroline de Naples (1).

Ont créé les rôles : Mmes Branchu, Grassari, Albert, Cazot, Allent, MM. Lays, Nourrit, Dérivis, Lavigne, Bonnel et Eloy.

30 juillet 1816. — Chute de *Natalie* ou *la Famille Russe*, opéra en trois actes de Guy, musique de Reicha.

On prétendit malignement qu'une pièce, dont la scène était en Russie, ne pouvait être que « glaciale. » On chansonna ainsi le compositeur :

> Rien de plus froid que la musique
> Du grand compositeur Reicha.
> D'imitation il se pique ;
> Et voilà pourquoi ce maître a,
> Ce qui, du coup, le justifie,
> Fait passer son œuvre en Russie !...

26 novembre 1816. — *Les Sauvages de la Mer du Sud*, ballet en un acte de Milon,

(1) Le mariage avait été célébré le 17 mai précédent.

musique de Lefebvre, dansé par Albert et Mlle Bigottini.

4 mars 1817. — *Roger de Sicile* ou le *Roi Troubadour*, opéra en trois actes de Guy, musique de Berton, représenté sans succès.

5 mai 1817. — L'Opéra, sur la réclamation des entreprises des bals publics, auxquelles ses représentations du dimanche faisaient une trop désavantageuse concurrence, change les jours fixés pour ses représentations.

Jusqu'alors l'Opéra avait joué les mardi, vendredi et dimanche, et, pendant l'hiver seulement, le jeudi. Désormais ses représentations auront lieu les lundi, mercredi et vendredi, et quelquefois, mais tout à fait exceptionnellement, le dimanche.

7 juillet et 24 août 1817. — Deux cantates, interprétées par Lavigne :

1° *Vive le Roi! vive la France!* musique de Persuis;

2° *La Fête du Roi*, musique de Louis Jadin.

17 septembre 1817. — *Les Fiancés de Caserte* ou *l'Echange des Roses*, ballet en

un acte de Gardel et Milon, musique de Gourgault-Dugazon (1), représenté sans succès.

19 janvier 1818. — *Zéloïde* ou les *Fleurs enchantées*, ballet en deux actes d'Etienne, musique de Lebrun.
Cet opéra, qui fut chanté par Mmes Branchu, Albert, Paulin, et MM. Dérivis, Lays et Lecomte n'eut aucun succès.

- 18 février et 3 juin 1818. — Deux ballets mis en musique par Schneitzhœffer (2).

1° *Proserpine*, ballet en trois actes réglé par Gardel; riche mise en scène; grand succès de la Bigottini.

2° *Claire et Melctal* ou *le Séducteur du Village*, deux actes qu'on trouve trop longs et qu'on réduit bientôt en un seul. Auteur du scenario : Albert Decombes.

29 juin 1818. — *Zirphile* ou *Cent ans en un jour*, opéra-ballet en deux actes de E. de Jouy et Noël Lefebvre, musique de Catel et son dernier ouvrage.

(1) Né en 1782. Il était excellent pianiste. Il a beaucoup écrit pour les instruments et ce qu'on appelle la musique de chambre.

(2) Prononcez Chœnecerf. Il a été successivement timbalier et chef du chant à l'Opéra. Il est mort en 1852, à 67 ans.

Cet opéra, bien que la mise en scène en fût fort riche et les ballets de Gardel très-ingénieux, n'eut que peu de succès et fut retiré de l'affiche après douze représentations.

30 septembre 1818. — Grand succès de l'amusant ballet *la Servante justifiée*, deux tableaux fort gais, mis en scène par Gardel.

16 novembre 1818. — *Les Jeux floraux*, opéra en trois actes de Bouilly, musique de Léopold Aimon (1).

Cet ouvrage, dont le livret était au-dessous du médiocre, n'eut aucun succès. Le public s'en prit au compositeur, et lui décocha l'assez méchante strophe qui suit :

> Ce n'est point au compositeur
> De ce très-insipide ouvrage
> Qu'il faudra décerner la fleur,
> Mais au public dont le courage
> Fut de n'en pas siffler l'auteur !

5 avril 1819. — *La délivrance de Jérusalem*, ou *les Croisés*, oratorio de Stadler, remanié par Persuis et donné à l'occasion de la Semaine sainte.

(1) Il est surtout connu comme chef d'orchestre du théâtre du Gymnase, puis du Théâtre-Français.

Cette œuvre intéressante, chantée par Lecomte, Levasseur et Mlle Grassari (1), ne fut exécutée que cette seule fois.

22 décembre 1819. — *Olympie*, opéra en trois actes de Dieulafoy et Briffaut, musique de Spontini.

Cet ouvrage, monté avec un grand luxe de mise en scène, ne réussit pas (2). On l'avait longtemps prôné à l'avance, et le public le trouva inférieur à la réputation qu'on lui avait d'abord faite. *Olympie* disparut de l'affiche après douze représentations.

13 février 1820. — Le duc de Berry est assassiné à la porte même de l'Opéra, vers onze heures du soir, au moment où il vient de reconduire la duchesse, sa femme, à sa voiture (3). Transporté dans la salle de l'administration, le duc y reçoit de prompts secours ; mais la blessure est

(1) A débuté le 13 février 1816, dans *OEdipe à Colonne*.

(2) Les frais de la mise en scène de cet ouvrage dépassèrent 170,000 francs. La seule copie des parties d'orchestre avait coûté 15,000 francs.

(3) On jouait ce jour-là, à l'occasion des jours gras, deux ballets : *Le Carnaval de Venise* et *les Noces de Gamache*, accompagnés du petit opéra *Le Rossignol*.

mortelle, et après quelques alternatives d'un léger soulagement et de plus vives souffrances, le duc expire vers le matin, le lundi 14 février, après avoir reçu les Sacrements de l'Eglise.

L'archevêque de Paris, Mgr Hyacinthe de Quélen, avait consenti à faire administrer le prince dans l'enceinte d'un lieu aussi profane, à la seule condition que la salle de l'Opéra ne serait jamais rouverte.

L'Opéra de la place Louvois fut, en conséquence de cette promesse, voué à la destruction, et l'Académie royale de Musique, en attendant qu'on lui construisît une nouvelle salle, s'en alla donner ses représentations dans la salle Favart.

L'OPÉRA A LA SALLE FAVART ET A LA SALLE LOUVOIS

(19 avril 1820 — 16 août 1821)

L'Opéra reprit ses représentations à la salle Favart le 19 avril 1820, par *Œdipe à Colone* et le ballet de *Nina*. Cette salle provisoire était fort petite et la scène beaucoup trop étroite pour permettre un déve-

loppement suffisant aux splendeurs de la mise en scène habituelle. Le grand répertoire dut être, en partie, momentanément abandonné, et il fallut se résigner à la représentation des petits opéras et des petits ballets.

19 juin 1820. — *Clari ou la promesse de mariage*, ballet en trois actes de Milon, musique de Kreutzer, et dans lequel brille surtout Mlle Bigottini.

17 juillet 1820. — *Aspasie et Périclès*, opéra en un acte de M. Viennet, musique de Daussoigne (1), neveu du compositeur Méhul.

Mlle Grassari, Nourrit, Dérivis, Bonnel et Eloy, chantent les rôles de cet ouvrage, dont le médiocre livret compromet le succès de la musique et qui n'a que seize représentations.

18 octobre 1820. — *Les Pages du duc de Vendôme*, ballet en un acte d'Aumer, musique de Gyrowetz (2), représenté avec grand succès.

(1) Ce compositeur distingué est devenu directeur du Conservatoire de musique de Liége.

(2) Adalbert Gyrowetz, né en Bohême en 1763. C'était un homme fort instruit, polyglotte, avocat, et qui devint même ambassadeur. Il a surtout laissé de la musique instrumentale.

7 février 1821. — *La mort du Tasse*, opéra en trois actes de Cavalier et de Meun, musique du chanteur Garcia, représenté sans aucun succès.

30 mars 1821. — *Stratonice*, opéra en un acte d'Hoffmann, musique de Méhul.

Cet ouvrage avait d'abord été joué en opéra-comique, à la salle Feydeau, le 3 mai 1792. C'est le neveu de Méhul, Daussoigne, qui fut chargé du travail nécessaire pour transformer *Stratonice* en grand opéra.

3 mai 1821. — *Blanche de Provence* ou *la Cour des fées*, opéra en trois tableaux, de Théaulon, musique de Berton, Boïeldieu, Chérubini, Kreutzer et Paër, représenté à l'occasion du baptême du duc de Bordeaux.

Le 11 mai suivant, l'Opéra quitte la salle Favart, et s'installe, pour quelques soirées, dans la salle Louvois (1), où il ne donne que des concerts et seulement deux représentations. La dernière soirée de l'Opéra dans cette salle, fut signalée par la première représentation de la *Fête Hongroise*, ballet en un acte d'Aumer, musique

(1) Salle construite en 1791 par Brongniart, et démolie depuis. Elle occupait l'emplacement du n° 8 actuel de la rue de Louvois.

de Gyrowetz. Le spectacle était complété par *le Devin du village*.

L'administration de l'Opéra demeura toutefois à la salle Louvois, jusqu'à l'ouverture de la nouvelle salle, alors en construction, dans la rue Le Peletier, et qui ne fut inaugurée que trois mois plus tard.

L'OPÉRA DANS LA NOUVELLE SALLE DE LA RUE LE PELETIER

(16 août 1821)

La construction du nouvel Opéra, rue Le Pelletier, fut commencée six mois après l'assassinat du duc de Berry, le 13 août 1820, sur l'emplacement de l'ancien hôtel du financier Bouret, occupé successivement par MM. de Laborde, La Reynière et le duc de Choiseul. Cet hôtel avait sa façade sur la rue Grange-Batelière, aujourd'hui rue Drouot, et ses jardins s'étendaient jusqu'à la rue Le Peletier ; on conserva la plus grande partie de l'hôtel pour y installer l'administration de l'Académie de Musique, et le théâtre fut élevé seulement

sur les jardins, mais ayant sa façade et sa grande entrée sur la rue Le Peletier.

L'architecte Debret, à qui l'on devait déjà de grands travaux de restauration, exécutés dans la basilique de Saint-Denis (1), fut chargé de la construction de la salle « provisoire » de l'Opéra. Il n'était alors question que d'une salle destinée à héberger momentanément l'Opéra, en attendant l'édification d'un monument spécial, digne de la France, et qui se fit attendre en effet pendant cinquante-quatre ans encore! C'était si bien d'une salle provisoire qu'il s'agissait, qu'on obligea l'architecte à utiliser dans sa construction tout ce qu'il put retirer de l'ancienne : les colonnes, le devant des loges, la coupole, les corniches, etc., de la salle de la rue de Richelieu furent employées dans la salle de la rue Le Pelletier. On dépensa cependant, en dépit de cette économie mal entendue, environ 2,300,000 francs.

La nouvelle salle n'était d'ailleurs que légèrement bâtie, à ce point que Castil-Blaze, dans son livre sur l'Opéra, publié en 1855, jette déjà le cri d'alarme et pré-

(1) Voyez à ce sujet mon volume : *Extractions des Cercueils royaux à Saint-Denis en* 1793, chez Hachette, volume in-18, publié de nouveau à la Librairie générale, en 1872, sous le titre de: *Les Tombes royales de Saint-Denis*.

voit en quelque sorte l'incendie qui devait détruire, dix-huit ans plus tard, en si peu d'heures, cet amas « de bois et de plâtras. »

« Pour les spectateurs assis au parterre, dit-il, la salle Le Peletier est absolument la même que la salle Richelieu, seulement on a donné six places de plus à l'ouverture de l'avant-scène. Le théâtre est beaucoup plus profond que l'ancien, les corridors plus larges ; une immense galerie servant de foyer au public ; telles sont les améliorations que l'on remarque dans la nouvelle salle ; mais gare l'incendie ! Il serait effroyable. Cet édifice, n'ayant pas de murs pour contenir le feu, formera cheminée, etc.... (1) »

La nouvelle salle fut inaugurée, le jeudi 16 août 1821, par la première représentation de la reprise des *Bayadères*, opéra en trois actes de MM. de Jouy et Catel, et le *Retour de Zéphyre*, ballet en un acte de Gardel et Steibelt. La recette de la soirée s'éleva au chiffre de 9,251 fr. 10, et le public — sans doute pour manifester sa satisfaction — exigea que l'orchestre commençât la représentation en exécutant l'air national et royal : *Vive Henri IV!* qu'il joua, en effet, avec des variations de Paër.

(1) *L'Académie impériale de musique,* Tome II, page 172.

6 février 1822. — *Aladin* ou *la Lampe merveilleuse*, opéra-féerie en cinq actes d'Etienne, musique de Nicolo Isouard et de Benincori, représenté avec un immense succès, bien que cet ouvrage — pièce et musique — soit au-dessous du médiocre.

Les splendeurs d'une mise en scène hors ligne (1) et l'admirable talent de la Bigottini eurent raison de l'indifférence du public, et *Aladin* devint l'opéra à la mode. Il eut plus de cent représentations en trois ans. C'est dans cet ouvrage que débuta la jolie Mlle Jawurek (rôle de Zarine).

26 juin 1822. — *Florestan* ou *le Conseil des Dix*, opéra en trois actes de Delrieu, musique de Garcia, représenté sans succès (2).

18 septembre 1822. — Insuccès du ballet

(1) On se servit pour la première fois, dans cet opéra, de la lumière du gaz pour éclairer les effets de scène. La salle elle-même était, depuis son ouverture, éclairée par ce nouveau système. Ajoutons que la mise en scène d'*Aladin* coûta environ 170,000 francs.

(2) L'Opéra devait, par traité, représenter six ouvrages de ce grand chanteur. L'insuccès de *Florestan* amena la résiliation de ce traité.

Alfred le Grand, trois actes d'Aumer, musique du comte de Gallemberg (1).

16 décembre 1822. — *Sapho*, opéra en trois actes d'Empis et Cournol, musique de Reicha (2). Adolphe Nourrit (3) jouait Phaon et Mme Dabadie (4) Sapho. Cet ouvrage n'eut pas de succès.

3 mars 1823. — *Cendrillon*, ballet-féerie en trois actes d'Albert Decombe, musique de Sor (5), et dans lequel Mlle Bigottini continue à briller au premier rang.

(1) Directeur du Théâtre Italien de Vienne. Il n'a guère écrit que des ballets, dont le chiffre monte à plus de cinquante.
(2) Antoine Reicha, célèbre maître d'harmonie; mort en 1836 à 66 ans.
(3) Adolphe Nourrit, né le 3 mars 1802, débute à l'Opéra le 10 septembre 1821, dans *Iphigénie en Tauride*, prend sa retraite le 1ᵉʳ avril 1837; sa dernière représentation, à son bénéfice, produit 24.380 fr. Il se retire en Italie, joue à Naples, et se donne la mort, en 1839, dans un accès de fièvre chaude. Lire sur cet artiste, les trois volumes si remplis de faits et de documents que lui a consacrés son ami M. L. Quicherat, de l'Institut, *Adolphe Nourrit, sa Vie, son Talent, son Caractère, sa Correspondance*, 3 vol. in-8, Hachette, Paris, 1867.
(4) A débuté sans succès, le 31 janvier 1821, dans *Œdipe à Colone*.
(5) Célèbre guitariste, né en 1780. Il a surtout écrit pour son instrument.

11 juin 1823. — *Virginie,* opéra en trois actes de Désaugiers, musique de Berton, joué sans succès.

8 septembre 1823. — *Lasthénie,* opéra en un acte de Chaillou, musique d'Hérold.

Cet ouvrage fut « sifflé, » ainsi que le constatent les petits vers suivants qui coururent alors dans le public :

Je nie,
Que *Lasthénie,*
Soit un amusant opéra.
Paroles,
Fariboles,
Oui, ce n'est vraiment que cela !
On prétend que l'envie a sifflé la musique
De notre maître Hérold, et qu'il faut être fou
Pour ne la point aimer. A cela je réplique
Que ma critique
Ainsi que mon sifflet sont aussi pour Chaillou.

1er octobre 1823. — Succès d'*Aline, reine de Golconde,* ballet en trois actes d'Aumer, avec musique de Dugazon, arrangée d'après l'opéra comique de Berton.

5 décembre 1823. — *Vendôme en Espagne,* opéra de circonstance en un acte

d'Empis et Mennechet, musique d'Auber (1) et d'Hérold, ballets de Gardel, décors de Cicéri.

Cet ouvrage interprété par les deux Nourrit, Dérivis, Bonnel, Dabadie, Mmes Grassari et Jawurek avait été composé pour célébrer le retour du duc d'Angoulême à Paris, après la campagne de 1823, en Espagne.

18 décembre 1823. — Représentation d'adieux de Mlle Bigottini, et sa dernière création, Suzanne, dans *le Page inconstant*, ballet en trois actes de d'Auberval et Aumer, reproduisant les principales scènes du *Mariage de Figaro*. Dans cette même soirée, Mlle Bigottini joua, dans *La Jeunesse de Henri V,* qui figurait à son bénéfice, un petit rôle de valet à côté de Mlle Mars ; elle y fut très-applaudie. La recette de la soirée s'éleva à 25,000 fr., sans compter les bouquets, les rappels et les couronnes.

Le 22 décembre suivant, Mlle Legallois (2) reprend le rôle de Suzanne.

(1) C'est le premier ouvrage, signé par cet illustre maître, qui paraisse sur l'affiche de l'Opéra. Né en 1782, Auber est mort à Paris, en pleine Commune, en mai 1871.

(2) A débuté le 6 septembre 1822, dans *Clari*.

31 mars 1824. — *Ipsiboé*, opéra en quatre actes, du général Moline de Saint-Yon, musique de R. Kreutzer et son dernier ouvrage.

Le célèbre violoniste François Habeneck, qui a été directeur de l'Opéra, en 1821, remplace Kreutzer, comme chef d'orchestre. On lui adjoint Valentino comme second.

Ce partage dura jusqu'à l'avénement du docteur Véron en 1831, époque à laquelle Valentino se retira, laissant ainsi Habeneck comme seul chef d'orchestre.

12 juillet 1824. — *Les deux Salems*, opéra-féerie en un acte de Paulin de l'Espinasse, musique de Daussoigne.

Cette pièce, imitée des *Ménechmes*, et composée à l'effet d'utiliser au théâtre la ressemblance des deux Nourrit, n'eut qu'un très-mince succès.

20 octobre 1824. — Insuccès du ballet *Zémire et Azor*, trois actes de Deshayes, musique de Schneitzhoeffer.

2 mars 1825. — *La Belle au bois dormant*, opéra-féerie en trois actes de E. de Planard, musique de Carafa, ballets de Gardel, décors de Cicéri, représenté sans grand succès.

Je trouve dans un petit journal du temps le quatrain suivant :

> Le ballet endormant
> De cette *Belle au bois dormant*
> A rendu le public dormant
> Pour longtemps.

10 juin 1825. — *Pharamond*, opéra en trois actes de Guiraud, Soumet et Ancelot, musique de Berton, Kreutzer et Boïeldieu, composé en l'honneur du sacre de Charles X (1).

Dérivis jouait Pharamond, Ad. Nourrit Clodion, Hinnekindt (2) le chef des Gaulois, Prévost Orovèse, Mme Grasari Phédore, Mme Javurek, Isule et Mme Dabadie, l'Ange de la France.

Ce médiocre ouvrage disparut promptement de l'affiche.

17 octobre 1825. — *Don Sanche ou le Château d'amour*, opéra en un acte de

(1) Le Sacre avait eu lieu à Reims le 29 mai précédent.

(2) Il est plus connu sous son pseudonyme d'Inchindi. C'était un Belge qui avait débuté à l'Opéra le 15 mars 1823 dans *La Caravane*, et qui a eu, par la suite, de grands succès dans la carrière italienne.

Théaulon et de Rancé, musique du déjà célèbre pianiste Frantz Listz (1). — Insuccès.

27 février 1826. — Représentation de retraite de Mme Branchu, jouant une dernière fois *Olympie*. La recette est de 15,000 francs.

29 mai 1826. — *Mars et Vénus*, ou *les Filets de Vulcain*, ballet en quatre actes de Blache, musique de Schneitzhoeffer, et qui avait déjà été joué avec succès sur les théâtres de Bordeaux, de Lyon et de Marseille. Les principaux rôles sont remplis par Albert et Mlle Legallois.

9 octobre 1826. — *Le Siége de Corinthe*, opéra en trois actes d'Alex. Soumet, musique de Rossini.
C'est le premier ouvrage, de ce maître des maîtres, qui ait été représenté à l'Opéra. Il fut créé par Nourrit père et fils, Dabadie et Mlle Cinti (2). On sait que *Le Siége de Corinthe* n'est que l'arrange-

(1) Né en 1811.
(2) A débuté le 15 février 1826, par le rôle d'Amazili de *Fernand Cortez*, et voit du premier coup son traitement porté, en dépit des règlements, au chiffre énorme alors de 40,000 francs.
Elle épousa en 1828 l'acteur Damoreau, et

ment, complété par Rossini pour notre opéra, de son ouvrage *Maometto secundo*, joué à Naples pendant le Carnaval de 1820. Il a obtenu à Paris un chiffre de cent représentations au bout de treize ans ; en 1844 on l'a repris, en le remettant en deux actes.

29 janvier 1827. — *Astolphe et Joconde*, ou *les Coureurs d'aventures*, ballet en deux actes d'Aumer, musique d'Hérold; très-bien dansé par Paul (Joconde), Albert, Aumer, Mmes Montessu (1) et Noblet (2).

26 mars 1827. — *Moïse en Egypte*, opéra en quatre actes d'E. de Jouy, musique de Rossini, arrangé et augmenté par lui pour l'Opéra, d'après son *Moïse*, joué originairement à Naples, pendant le Carême de 1818. Les airs de ballets étaient en partie empruntés par le maître à ses opéras *Ciro in Babylonia* et *Armida*.

Ad. Nourrit, Levasseur, Alexis, Dabadie, F. Prévot, Bonnel, Mmes Cinti, Daba-

quitta l'Opéra en 1835 pour entrer à l'Opéra-Comique, où elle brilla du plus vif éclat jusqu'en 1843. Elle est morte en 1863, à 62 ans, laissant une fille qui a épousé le compositeur Wekerlin.

(1) Mme Montessu (Mlle Paul) a débuté le 6 juin 1817, dans *La Caravane*.

(2) A débuté le 28 juin 1818 dans *la Caravane*.

die et Mori, créèrent les principaux rôles de cet admirable ouvrage, qui eut plus de cent réprésentations en onze ans, et fut repris quatre fois de 1832 à 1863.

11 juin 1827. — *Le Sicilien* ou *l'Amour peintre*, ballet en un acte de Petit, musique de Sor, joué d'abord sans succès.

L'illustre Marie Taglioni (1), ayant fait ses débuts dans cet ouvrage, le 23 juillet suivant, il reprit grâce à elle, une faveur momentanée.

29 juin 1827. — *Macbeth*, opéra en trois actes de Rouget de l'Isle, musique de Chelard (2).

Ad. Nourrit créa Douglas, Mme Cinti Moïna et Mme Dabadie Macbeth. Cet ouvrage ne réussit pas, mais il eut un grand succès à l'étranger, en Allemagne, où il fut créé par Pellegrin et Mme Nanette, Schechner à Munich, et à Londres, où Mme Schroeder-Devrient obtint dans le personnage de Macbeth un de ses triomphes les plus mérités.

(1) Née en 1804, fille du maître de ballets Philippe Taglioni. Elle a épousé le comte Gilbert de Voisins en 1832, et a quitté définitivement la scène en 1847.

(2) Les ouvrages de ce compositeur n'ont eu de succès qu'à l'étranger.

19 septembre 1827. — Grand succès de *la Somnanbule*, ballet en trois actes d'Aumer et Scribe, musique d'Hérold. Mmes Legallois et Montessu sont très-applaudies dans les principaux rôles de cet ouvrage, qui a été repris en 1835 avec Mlle P. Leroux (1), et en 1857 avec Mlle Rosati.

29 février 1828. *La Muette de Portici*, opéra en cinq actes de Scribe et Germain Delavigne, musique d'Auber, et son chef-d'œuvre. Les ballets sont du chorégraphe Aumer, les décors de Cicéri, la mise en scène de Salomé.

Ont créé les rôles :

Masaniello,	MM.	Ad. Nourrit.
Pietro,		Dabadie.
Alphonse,		Alexis Dupont (2).
Lorenzo,		Massol (3).
Elvire,	Mmes	Damoreau-Cinti.
Fenella,		Noblet.

Cet admirable ouvrage est resté, et restera toujours au répertoire. Au bout d'un

(1) Mlle Pauline Leroux a débuté le 20 décembre 1827 dans *la Caravane*,

(2) C'est la première création de cet artiste, qui a quitté l'Opéra en 1843.

(3) A débuté le 12 novembre 1825 dans *Fernand Cortez*, et a pris sa retraite en 1858. Sa représentation à bénéfice est à jamais mémo-

an, il avait atteint sa centième représentation, et il approche aujourd'hui de la cinq centième.

20 août 1828. — *Le Comte Ory*, opéra en deux actes de Scribe et Delestre-Poirson, musique de Rossini, joué par Ad. Nourrit, Levasseur, Dabadie, Mmes D.Cinti et Jawurek.

La musique de ce mélodieux et ravissant ouvrage avait d'abord servi à célébrer le sacre de Charles X, au Théâtre Italien, dans un opéra de circonstance, composé par Rossini, sous le titre de *Il viaggio à Reims, ossia l'albergo del Gigliod'Oro.*

Le compositeur remania et augmenta de divers morceaux sa première partition qui, sous sa nouvelle forme, est toujours depuis demeurée au répertoire.

17 novembre 1828. — *La fille mal gardée*, ballet en deux actes d'Aumer et d'Auberval, musique d'Hérold, originairement représenté à Bordeaux.

rable; elle a eu lieu le 14 janvier 1858. On jouait des fragments de *la Muette* (révolte contre un vice-roi), trois actes de *Maria Stuarda* (avec la Ristori), où l'on exécute une Reine : et le 2^{me} acte de *Guillaume Tell*, autre conspiration. Pendant ce temps avait lieu dans la rue, contre un empereur, le sanglant attentat d'Orsini.

27 avril 1829. — *La Belle au bois dormant*, ballet-féerie en quatre tableaux de Scribe et Aumer, musique d'Hérold.

Ouvrage médiocre dont Mlle Taglioni, fait à elle seule le succès.

3 août 1829. — *Guillaume Tell*, opéra en quatre actes de H. Bis et E. de Jouy, musique de Rossini, son chef-d'œuvre et l'une des œuvres les plus grandes et les plus complètes qu'on ait produites en musique. Les ballets étaient d'Aumer et les décorations de Cicéri. L'admirable scène de la conjuration au 2º acte, qui était mal arrangée au gré du compositeur, fut refaite entièrement et telle qu'elle s'est toujours chantée depuis, par le publiciste Armand Marrast.

Ont créé les rôles :

Arnold,	MM. Ad. Nourrit
Walter,	Levasseur.
Guillaume Tell,	Dabadie.
Mathilde,	Mᵐᵉˢ D. Cinti.
Jemmy,	Dabadie.

Et MM. Massol, Prévost, A. Dupont, F. Prévot, et Mlle Mori. La tyrolienne du 3ᵉ acte était dansée par Mme Taglioni.

Cet immortel chef-d'œuvre ne parvint à sa centième représentation (1), qu'en

(1) Il est proche aujourd'hui de sa six centième représensation.

1834, après avoir subi d'indignes mutilations : en 1831 on le réduit en trois actes on le rétablit presqu'au complet en 1837, lors des débuts de Duprez, puis on le chante par fragments. Ce n'est que tout à fait de nos jours que *Guillaume Tell* nous a été restitué à peu près dans son intégrité.

15 mars 1830. — *François 1er à Chambord*, opéra en deux actes du général Moline de Saint-Yon, musique de Prosper de Ginestet (1), ancien garde du corps, représenté sans succès.

3 mai 1830. — *Manon-Lescaut*, ballet en trois actes de Scribe et Aumer, musique de F. Halévy (2). Ferdinand joue Des Grieux et Mlle Montessu, Manon.

26 juillet 1830. — L'Opéra ferme ses portes à cause des événements, et ne reprend ses représentations que le 4 août suivant par la *Muette*, et le chant nouveau de Casimir Delavigne, la *Parisienne*, interprété par Nourrit.

(1) Né en 1796, mort en 1833. C'est le seul ouvrage qu'il ait donné à l'Opéra.
(2) C'est le premier ouvrage du maître donné à l'Opéra. Halévy est mort en 1862, à 63 ans.

13 octobre 1830. — *Le Dieu et la Bayadère*, opéra-ballet en deux actes de Scribe, musique d'Auber, chanté par Ad. Nourrit, Levasseur, A. Dupont, et D. Cinti et dansé en première ligne, par Mmes Taglioni et Noblet.

Grand succès de cet ouvrage qui a dépassé ses cent représentations et a été repris en 1836.

FIN DU DEUXIÈME VOLUME

Paris. — Imp. Richard-Berthier, 18-19, pass. de l'Opéra.

www.ingramcontent.com/pod-product-compliance
Lightning Source LLC
Chambersburg PA
CBHW070955240526
45469CB00016B/885